LEE MILLER

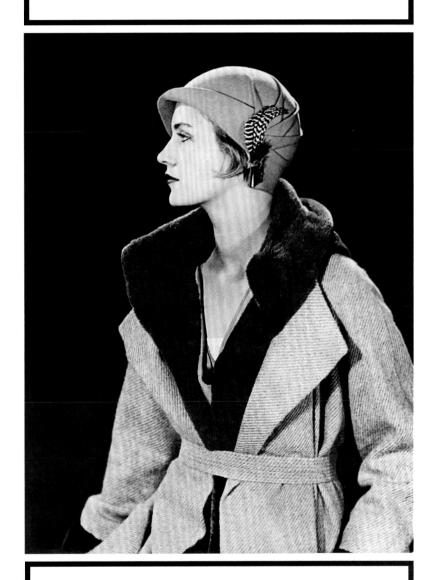

PHOTOGRAPHS

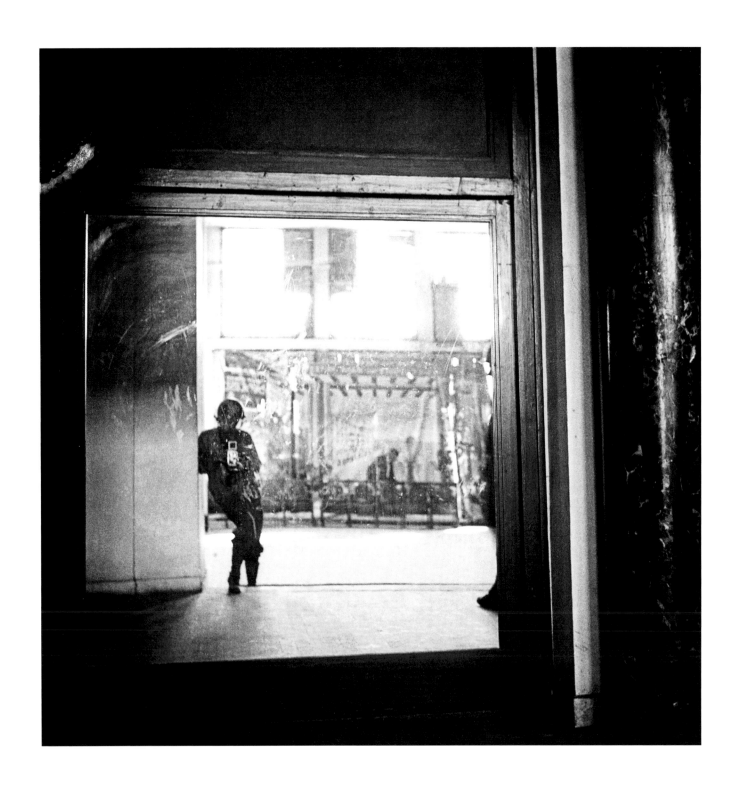

鏡中倒影。黎・米勒攝影，法國聖馬洛，一九四四年。

ANTONY PENROSE

LEE MILLER
PHOTOGRAPHS

黎・米勒攝影作品集　安東尼・彭若斯／著

凱特・溫絲蕾／序　謝蘋／譯

FACES
PUBLICATIONS

封　面：戴著束髮帶的自拍像。黎・米勒工作室有限公司，美國紐約，約一九三二年。
封　底：防火面罩。唐夏丘（Downshire Hill），英國倫敦，一九四一年。
封裡頁：「雲之工廠」，艾斯尤特（Assyut），埃及，一九三九年。
第一頁：時尚自拍像。法國巴黎，一九三〇年。（刊於《時尚》〔Vogue〕雜誌英國版）

藝術設計 FS0167C

黎・米勒攝影作品集
Lee Miller Photographs

作　　　者	安東尼・彭若斯（Antony Penrose）
譯　　　者	謝蘋
責 任 編 輯	郭淳與
封 面 排 版	馮議徹
內 頁 排 版	傅婉琪
行 銷 業 務	陳彩玉、陳紫晴、林詩玟
發 行 人	涂玉雲
編 輯 總 監	劉麗真
出　　　版	臉譜出版

城邦文化事業股份有限公司
民生東路二段 141 號 5 樓
電話：886-2-25007696　傳真：886-2-25001952

發　　　行　英屬蓋曼群島商家庭傳媒股份有限公司城邦分公司
民生東路 141 號 11 樓
客服專線：02-25007718；25007719
24 小時傳真專線：02-25001990；25001991
服務時間：週一至週五上午 09:30-12:00；下午 13:30-17:00
劃撥帳號：19863813　戶名：書虫股份有限公司
讀者服務信箱：service@readingclub.com.tw
城邦網址：http://www.cite.com.tw

香港發行所　城邦（香港）出版集團有限公司
灣仔駱克道 193 號東超商業中心 1 樓
電話：852-25086231　傳真：852-25789337

新馬發行所　城邦（新、馬）出版集團
Cite（M）Sdn. Bhd.（458372U）
41, Jalan Radin Anum, Bandar Baru Sri Petaling,
57000 Kuala Lumpur, Malaysia.
電話：+6(03)-90563833　傳真：+6(03)-90576622
電子信箱：services@cite.my

一 版 一 刷　2023 年 6 月
I S B N　978-626-315-238-0
版權所有・翻印必究

定　　　價　800 元
（本書如有缺頁、破損、倒裝，請寄回更換）

作者／安東尼・彭若斯
作家、攝影家、雕塑家及電影製作人。身為黎・米勒與若蘭・彭若斯爵士之子，他是黎・米勒檔案館暨彭若斯收藏（Lee Miller Archives and The Penrose Collection）的創建者與共同理事。該址原是作者父母舊居，現已成為具歷史意義的「藝術家之家」，由法麗故居暨美術館有限責任公司（Farleys House and Gallery Ltd.）負責營運。他有著作若干，包括《黎・米勒的戰爭》（Lee Miller's War，暫譯），由 Thames & Hudson 出版。

序／凱特・溫絲蕾
奧斯卡金像獎最佳女主角得主，將於黎・米勒的傳記電影《黎》（Lee，暫譯）中飾演主角。電影預計於二〇二三年上映。

譯者／謝蘋
龜山島民，洄游北海。連絡信箱：apfel.hsieh@gmail.com

〔圖書館出版品預行編目(CIP)資料〕

黎.米勒攝影作品集/安東尼.彭若斯(Antony Penrose)作；謝蘋譯. -- 一版. -- 臺北市：臉譜出版，城邦文化事業股份有限公司出版：英屬蓋曼群島商家庭傳媒股份有限公司城邦分公司發行，2023.06
　面；　公分. -- (藝術設計：FS0167C)
譯自：Lee Miller Photographs
ISBN 978-626-315-238-0(精裝)

1. CST: 攝影集

957.9　　　　　　　　　　　　　　111019649

CONTENTS 目次

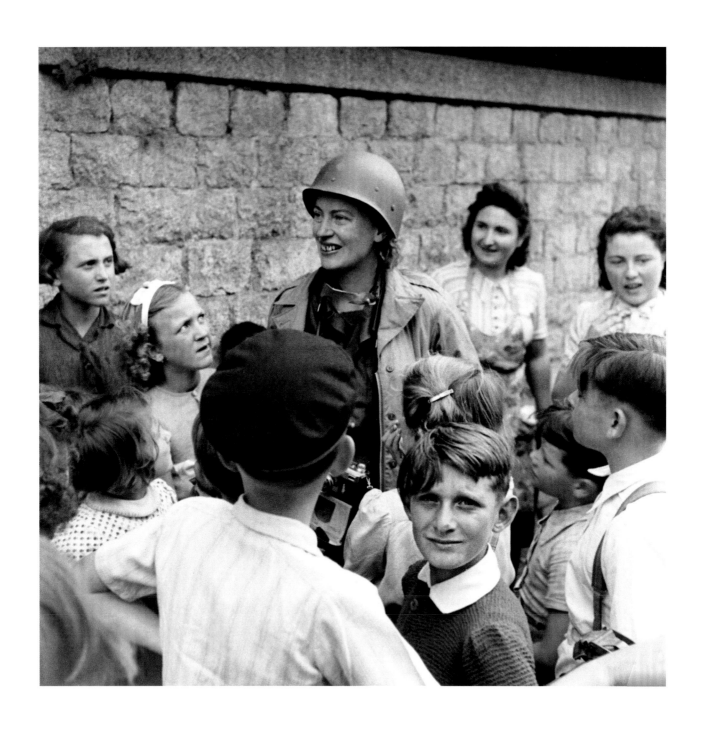

黎‧米勒與孩童。戴維‧E‧雪曼（David E. Scherman）攝影，法國聖馬洛，一九四四年。

FOREWORD KATE WINSLET

前言

凱特・溫絲蕾

二〇二二年十月寫於法國聖馬洛

　　很多故事都是關於女人如何面對命運；黎・米勒卻是創造命運的女人。我不介意承認我很崇拜她。

　　二戰期間，黎・米勒拍下她生涯中最引人注目的照片；但與許多人預期的不同，其中只有少數是戰爭現場的照片。話說回來，黎身上幾乎沒有什麼「一如眾人預期」的事。在那個年代，女性若想報導戰爭，通常要不是被盡力阻撓，就是直接遭到禁止；但在一九四四到一九四五年間，她卻緊隨盟軍先遣部隊橫跨歐洲大陸。她為何能得到《時尚》（*Vogue*）雜誌的派遣而有此行，又是另一段曲折離奇的故事。

　　一九二七年，黎那美麗而疏離的容顏登上美國版《時尚》雜誌的封面插圖，在一片紐約爵士時代的流光燦爛裡兀自綻放，職業生涯也從此伊始（見第十三頁左圖），成為最炙手可熱的攝影模特之一。然而，黎不僅出現在鏡頭前，也親自在鏡頭後掌鏡。黎的父親從她幼時就開始拍攝她，這些作品以當今眼光來看非常不妥切（見第十一頁），但也教導了黎攝影背後的各種技術。

　　二十多歲時，黎在攝影與被攝之間做出抉擇，宣布「我寧願拍攝照片，而不是成為一張照片」[1]。這個在眾人目光下成長的女孩，蛻變成教導自己看見他人的女人。也許因為她仍記得自己處在男性凝視下，悄無聲息地受人擺佈的感受；她在拍攝女性時總是積極與對方互動。在她的鏡頭裡，她們總是歡笑連連。

　　黎和她的朋友兼夥伴——戰地記者戴維・E・雪曼（David E. Sherman）——都同意，拍照不僅是種擷取，更是種創造。為了得到更好的作品，他們會陳設場景，將物品移動到恰當位置。等到黎踏上飽受戰火蹂躪的歐洲大陸時，她把任務執行得又快又精準，不論是在旅館的浴缸裡沖洗巴黎解放日的照片，或是在希特勒慕尼黑公寓的浴缸裡拍下自己沐浴的照片。

　　「希特勒浴缸裡的女子」（The Girl in Hitler`s Bathtub）——這句話不足以描述照片的全貌。首先，這張黎最出名的作品，是一張關於女性的照片，而且是她密切參與其創作過程的照片；縱使快門是雪曼按下的。它由兩位第一流的攝影專家精心佈局，他們深知攝影的力量如此強大，能述說千言萬語。而且，是黎的相機拍下這幅照片，而不是雪曼的相機。

　　黎也拍了張雪曼在浴缸裡的照片——雖然他倆都清楚，黎的那張會帶來更大衝擊，因為她全裸入鏡，身上除了一塊拭布外什麼都沒有（圖版編號 **96,97**）。他們巧妙地遮掩住黎的胸部，因為知道露出乳房的照片過不了編輯那一關。然而，整幅影像完全是由黎策劃的。元首的裱框相片倚在浴缸邊緣，看起來搖搖欲墜，也許是暗示風雨欲來的垮台（黎和雪曼當時不知道希特勒已經死了）；一尊骯髒的裸體塑像擠進畫面邊緣，可能是用來提醒觀者某個醾齪的雅利安理想。另外，謀殺的隱喻——黎的戰鬥靴——會突兀地出現在畫面正中央，絕非偶然。她剛把達豪（Dachau）集中營的塵土蹭在獨裁者愚蠢的小腳踏墊上。

　　從這張照片，我們見到黎真實模樣的縮影——無所畏懼、果決、誠實，依從自己的心來做決定（就算是倉促的決定亦然）。對我來說，這張照片因為充滿人性而更有力量。想想看，穿了幾個月髒衣服後，終於能洗一場熱水澡，該有多痛快。連她最具象徵性的一張作品，或許都暗含弦外之音——就像黎本人一樣。

　　黎為在戰時目睹的一切付出巨大的個人代價。她的大腦變得像是一顆永遠關不起來的鏡頭，再也無法「不看見」她拍的那些令人痛苦的戰爭暴行。

　　但我們也別忘了，她留給我們的絕大部分照片都充滿歡樂。在蔚藍海岸的南方艷陽下，她的朋友們散發耀眼光采。她在時尚攝影裡的超現實主義之作——例如模特戴著消防面罩進行拍攝（圖版編號 **35**）——展現的既是她對荒誕世事之愛，也是她「因時制宜」的精神。黎從不為自己的時尚業出身感到尷尬；她在薩佛街（編按：倫敦中央的高級購物街區，以客製男士西裝聞名，被稱為「西裝裁縫業的黃金道」。）上訂製軍服，還用時尚詞彙形容投入戰鬥的大兵：「手榴彈別在他們的衣領上，好像卡地亞（Cartier）的領夾。」[2]

　　很多人都說她是繆思，這種說法徹底惹惱我；因為「繆思」一詞往往是僅以外貌來定義黎的一切。對我而言，她擁有無法忽視的強盛生命力，遠遠不止是某位她交往過的知名男性垂憐的對象而已。這位身兼攝影師／作家／記者的女人以毫無保留的愛、渴望和勇氣做到一切，並激勵著你——若你敢於牢牢抓緊生命，全力以赴，那麼你將能夠掙得、且能夠承受生命給予的種種豐盛。

　　這樣的奇女子，世間絕無僅有。

凱特・溫絲蕾

寫於電影《黎》（*Lee*）的片場
（有點累壞，而且我可能沒有黎那麼勇敢）

自拍。黎・米勒攝影，法國巴黎，約一九三〇年。

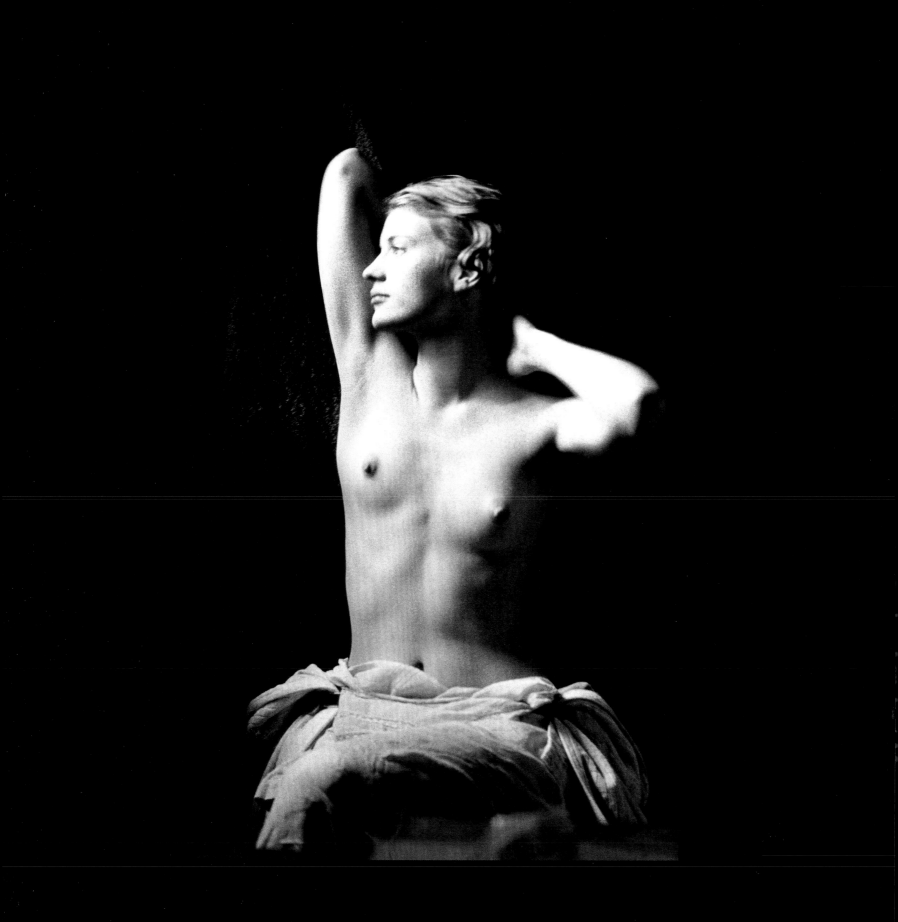

簡介
安東尼・彭若斯

在《美國藝術》（*Art in America*）一九七五年五、六月號的人物專訪〈我的曼・雷〉（My Man Ray）裡，黎・米勒（Lee Miller，一九〇七年至一九七七年）接受瑪利歐・阿瑪雅（Mario Amaya）的訪問，說她是因為對藝術幻想破滅，才成為攝影師的：「我曾經就讀藝術學生聯盟（Art Students League），但有次在義大利長途旅行後，覺得自己真是受夠了畫畫。我畫完這輩子該畫的所有畫，然後成了一位攝影師。」[1]

從黎的這句話（在黎抵達巴黎，成為曼・雷學生的四十五年後說出的話）裡，我們能發現她擁有絕佳的說故事本領，而就是這種本領使她的新聞報導充滿說服力又親切。事實上，黎對攝影的親近感從襁褓時期就開始了。她的父親西奧多（Theodore）是熱忱的業餘攝影師，擁有自己的暗房，拍攝主題除了女兒外都是「比飛機還重的機械」[2]或工程奇蹟，這與他對科技進步的熱情有關。

黎從小就知道自己不斷地被拍攝，不論是光著身子在雪地裡瑟縮發抖，或穿著兒童版的瑞典民俗服裝。西奧多的攝影之路進展到使用立體相機（stereoscopic camera），在這些雙重圖像中，我們可看見黎穿上矯揉造作的服飾或是全裸（見右圖），有時她的女性朋友也一起入鏡，這些朋友被說服來享受「米勒先生的攝影藝術創作」[3]。雖然他用各種相機拍的照片就技術而言都爐火純青，但以藝術成就而言，無趣甚至不是最糟的形容詞。然而，從這些經驗裡，黎想必明白了攝影擁有社會和藝術影響力。她協助沖洗底片、製作相片。她要求（而且也得到）一組化學實驗箱當作生日禮物。黎對攝影技術層面的熟練自在，使她在鏡頭的前後兩端都如魚得水。

我們無法確知黎究竟是在哪一刻決定成為攝影師，但不知不覺中，她的整個青年時期彷彿都在為這件事做準備。一九二五年，芳齡十八的黎在兩位年長監護人的陪同下到巴黎遊歷。她後來描述自己初抵巴黎時，興奮到說出「寶貝，我回家了！」這樣的話。[4]和上紐約州波啟普夕（PoughKeepsie）老家那兒的保守社會相比，花都巴黎的藝術情調與崇尚個人自由的氛圍令人沉醉。她逃脫監護人的掌控，設法申請進入梅濟戲劇技術學校（L'École Medgyes pour la Technique du Théâtre）學習電子舞台燈光，這在當時屬較新穎的藝術門類。

回到紐約後，她進入藝術學生聯盟讀書。有張照片是她和同儕們坐在一起，大家的罩衫上都灑滿油漆斑點，但我們沒有找到任何來自她此一時期的作品。根據她稍晚的繪畫作品，可發現她的線條流暢果決，構圖也掌握得當。然而她對繪畫的勞作性質十分困惑：「繪畫是很寂寞的工作，相較之下攝影友善多了。而且，每次攝影工作告一段落，你手上都會有成果——每過十五秒你就會創造些什麼。但畫畫的話，你只能在一天結束時洗洗畫筆，滿心厭惡地去休息，卻沒什麼成果可以拿給別人看……而且你一整天都很孤單！但你瞧，如果是攝影，你只要買得起另一捲底片，就可以重新開始。」[5]

雖然黎對繪畫不屑一顧，但設想繪畫構圖的過程對她後來的攝影事業一定有幫助。一如預期，她過渡到攝影領域的契機既突然又充滿戲劇性。有次她在紐約準備過馬路時，《時尚》雜誌的老闆康泰・納仕（Condé Nast）把她從一輛疾駛而過的汽車前方拉開。黎跌進他懷裡，而黎的臉蛋正是他找尋已久的。幾週後，喬治・勒帕（Georges Lepape）以她為主角創作的肖像登上了《時尚》雜誌封面（見第十三頁左側），肖像的背景是燈光流淌的夜景曼哈頓。她當時不到二十歲，卻已踏上我們今日稱為「超模」的道路了。

用來印刷雜誌圖像的平版印刷技術進步後，攝影的需求量提升，納仕把黎介紹給《時尚》雜誌的首席攝影師愛德華・史泰欽（Edward Steichen）。史泰欽發現黎的外表能完美駕馭各種類型的時尚風格（見十二頁圖）。有些拍攝工作在他的工作室進行，有些在各類外景地點進行，例如船上或納仕的豪華公寓裡。黎對攝影永

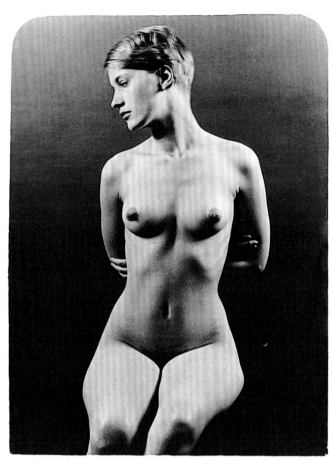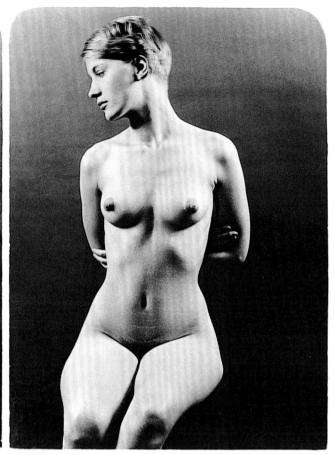

不滿足的學習欲望想必吸引了史泰欽。他鼓勵她，還和她成了終身的朋友。黎也替彩色攝影先鋒尼可拉斯・穆雷（Nickolas Muray）以及知名的肖像攝影師阿諾・根特（Arnold Genthe）當模特。每一個工作檔期都是她學習新攝影技巧的機會。

黎與史泰欽的親密友誼，以及與亞弗雷・史提格利茲（Alfred Stieglitz）在工作上的來往（他身兼攝影師、藝廊經營者，以及現已停刊但仍頗具權威的 《攝影工作》〔Camera Work〕 期刊出版商等職），讓黎有機會窺見頂尖現代攝影師的傑作。此時她也接觸到住在巴黎的美國攝影師曼・雷（Man Ray）的攝影作品；他是一位超現實主義藝術家，也是當代最振奮人心的前衛攝影師。

在黎模特生涯的巔峰期，她的形象時常出現在《時尚》雜誌和《浮華世界》（Vanity Fair）雜誌裡。諷刺的是，也是史泰欽的作品使她的模特職業生涯戛然而止。這張照片出現在一系列全國性的靠得住（Kotex）衛生棉廣告上（見第十三頁右圖）。在此之前，女性衛生用品廣告上從沒出現過女人的照片，這在所謂「有教養」的社會上引起軒然大波。沒有任何一個奢侈品牌想讓靠得住女郎代言時裝，黎一夜之間失去所有工作機會。但她一點也沒有被擊倒，反而視之為事業生涯的新起點。她宣稱「我寧願拍攝照片，而不是成為一張照片」[6]，並訂下前往巴黎的船票。帶著史泰欽給的介紹信，她前去尋找曼・雷。

黎・米勒的父親對黎所做的裸體研究。西奧多・米勒攝影，
國王木公園，美國紐約波啟普夕，一九二八年七月一日；
透過觀賞器來觀看立體相片時，會出現立體效果。

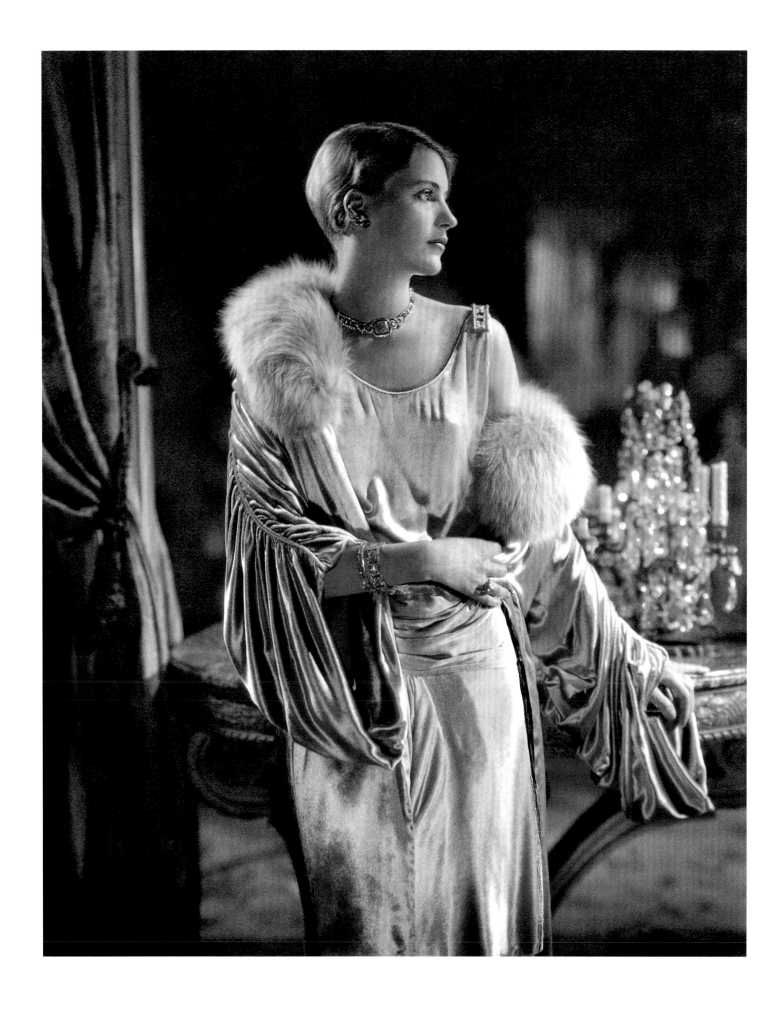

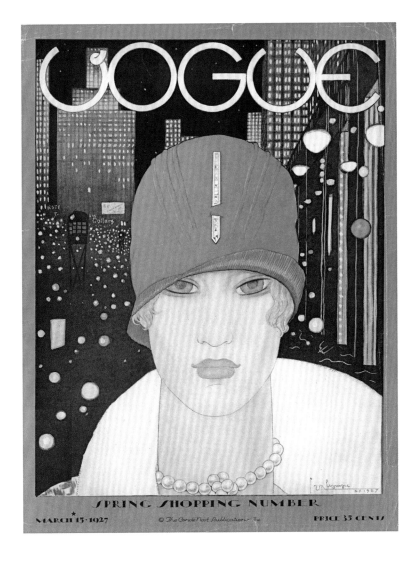

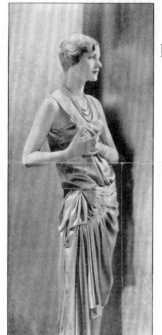

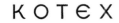

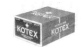

黎和曼‧雷為彼此的人生開啟許多機會。對曼‧雷而言,許多以黎為主角的情色攝影作品成了他最重要的代表作之一。《時間觀測台——一九三二至三四年的戀人們》(Observatory Time – The Lovers 1932–34)[7]裡她性感的雙唇漂浮在天空中;《等待摧毀之物》(Object to be Destroyed,見第十四頁右圖)[8]的節拍器上她的眼睛無情地滴答作響,這些都是他藝術生涯中的標誌性作品。黎非常了解《時尚》雜誌當時對攝影風格的要求,曼‧雷因此得以調整自己的時尚作品,使之對美國市場更具吸引力。

對黎而言,雖然後來兩人之間因嫉妒和競爭而出現激烈爭吵,但曼‧雷一直不遺餘力地支持她的攝影事業,在技術層面傾囊相授。當曼‧雷想花更多時間創作繪畫,黎因而替他拍攝時尚攝影委託案時,曼‧雷也給予指導。不到一年,她就擁有自己的工作室(圖版編號 1-8)和一台最新款的雙鏡頭反射式相機(Rolleiflex camera);那是她整個攝影師生涯中的首選相機,配備安靜的快門和伸手即可操作的取景器,非常適合用來拍攝她行經巴黎蒙帕納斯(Montparnasse)時見到的超現實主義影像。

超現實主義者熱衷於「隨手拾來之材料」(objet trouvé)——意即一件能夠展現出日常生活奇妙之處的偶然物品。黎立即發展出她對「隨手拾來之影像」(found image)的眼光。他利用相機將一件物品從原始脈絡中分離,剝除其原先的意義並重新展示在我們面前,使它成為獨特的物品。

左頁圖:黎‧米勒作晚禮服造型。愛德華‧史泰欽攝影,美國紐約,約一九二八年九月。
左上圖:一九二七年三月《時尚》雜誌美國版封面,由喬治‧勒帕普設計。
右上圖:黎‧米勒。愛德華‧史泰欽攝影,出現於靠得住女性生理用品廣告。

INTRODUCTION ANTONY PENROSE

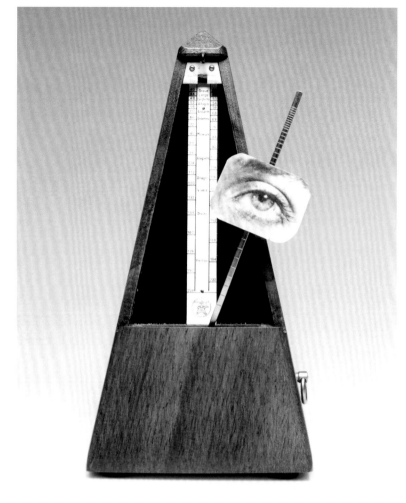

　　黎「隨手拾來之影像」的概念貫穿了她所有作品，這提醒了我們，在所有事物之前，她首先是一位超現實主義者。即使還不認識超現實主義，她就已經是其中的一分子了；當時她還在美國老家，而超現實主義運動尚未確立。她深信個人的權利不受教會和國家的支配，任何形式的威權主義都令她厭惡。對她來說，潛意識等同於心智力量，能用來發揮想像；簡潔的隱喻通常是溝通複雜思想的最佳方式。

　　一九三二年秋天，黎做了返回紐約的安排。她獲得《時尚》雜誌的工作邀約，也在朱利安・烈維（Julien Levy）的畫廊舉辦了個展，還設法在一九三〇年代的經濟大蕭條裡為黎・米勒工作室有限公司（Lee Miller Studios Inc.）找到資金來源。她在東四十八街八

號的公寓裡開業，打從一開始，這間公司就需要她動員心中的每一絲決心。弟弟艾瑞克（Erik）成了她的助手。她自己為工作室配置電線，做出隱蔽式的線路和遠端操控的開關，用基礎材料打造各種暗房設備。

　　這段時期，她的代表作是由一系列產品照或肖像攝影組成的尋常商業作品（圖版編號 **9-13**），作品裡的巴黎時尚風格使客戶為之著迷，而在這些肖像照裡，我們可以清楚看見她與曼・雷的關聯。工作室極其成功，所有想拍肖像照的人都找上門來。對許多攝影師而言，這會是事業一路邁向穩定長紅的起點，但對黎來說卻不是。她討厭商業工作室裡的繁瑣業務和隨之而來的責任。她尤其懷念巴黎自由又多采多姿的生活，她那雙超現實主義的眼睛──那是她精

左上圖：雙子星街（Impasse des Deux Anges）。法國巴黎，約一九三一年。
右上圖：《等待摧毀之物》（*Object to be Destroyed*）中黎・米勒的眼睛。曼・雷製作，法國巴黎，一九二八年。

神活力的清晰展現——很少有機會睜開。當她在巴黎認識的埃及商人艾齊茲‧埃羅宜‧貝（Aziz Eloui Bey）來到紐約並向她求婚時，她的答應令所有人震驚不已。

做為一個富裕且享盡特權的男人的外籍妻子，黎起初很享受開羅慵懶的生活方式，但這種生活很快就淪為令人心煩意亂的無聊。大約有一整年時間，她都沒有碰她的雙反式相機。接著，她開始深入沙漠進行長途冒險旅行（圖版編號 **27-33**）。絕世的風景蘊含無盡魅力，古埃及神話和藝術揭示了一個超現實的世界，其中居住著長腳的蛇、有動物頭的神靈，以及無所不能的偉大女神努特（Nut）。在這個父權國家裡，祂也許是黎的靈感源泉。

黎在這一時期的攝影作品顯得無比自由，她從商業需求的桎梏中解放出來，只為自己感興趣的事物拍照。我們看到她那雙超現實主義的眼睛挾著最充沛的能量回來了。她不想在家裡蓋暗房，因此在開羅找了一家相機店，那裡的沖印品質令她滿意。

無題［老鼠尾巴］。法國巴黎，約一九三〇年。

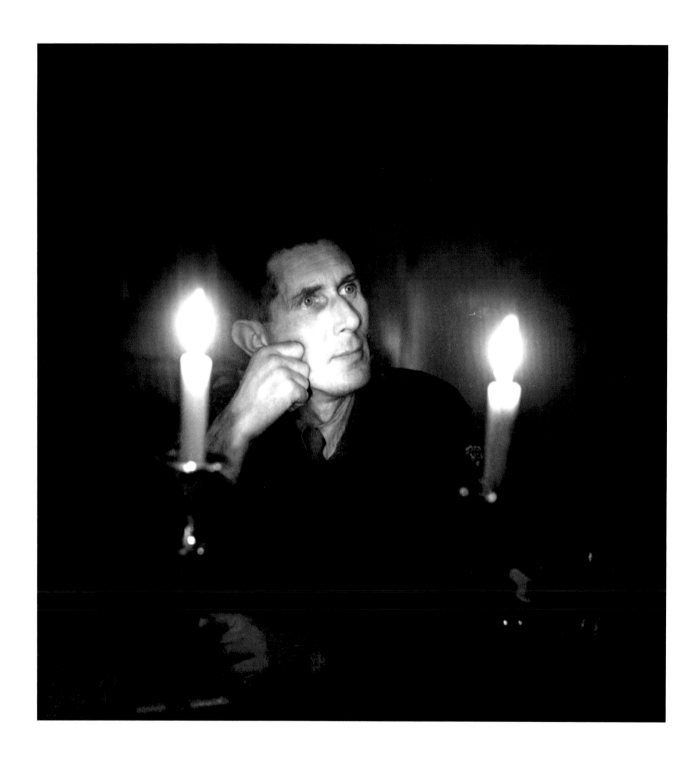

穿著軍服的若蘭·彭若斯。唐夏丘（Downshire Hill），英國倫敦，約一九四三年。 **INTRODUCTION** ANTONY PENROSE

可惜，再狂野的沙漠冒險都無法取代巴黎和那群超現實主義朋友。艾齊茲理解她的不安，在一九三七年六月讓她去了一趟巴黎。抵達的那晚，她在一場超現實主義風格的化妝舞會上遇到了若蘭·彭若斯（Roland Penrose，見左頁圖）。他們整個夏天都一起旅行，先去了康沃爾（Cornwall，圖版編號 **15,16**），接著到蔚藍海岸的穆然（Mougins，圖版編號 **20,22,23**）。黎的這些照片本身就是在慶祝與她最愛的人們重逢。曼·雷和他的新戀人艾迪·斐德琳（Ady Fidelin），保爾（Paul）與努詩·艾呂雅（Nusch Eluard），巴布羅·畢卡索（Pablo Picasso）與朵拉·瑪爾（Dora Maar），艾琳·亞加（Eileen Agar）和喬瑟夫·巴德（Joseph Bard）——這群人組成了自由奔放且充滿創造力的群體。那段時間裡，畢卡索為黎畫了六幅名為《阿萊城姑娘》（à l'Arlésienne）的肖像畫，她則開始拍攝一系列他的照片，最終數目超過一千幅。

隔年，在黎的提議下，她把她的帕卡德（Packard）大車運到雅典，在雅典和若蘭會合。他們開車穿過希臘和保加利亞，一路來到羅馬尼亞（圖版編號 **24-26**）。在此，音樂學家哈利·鮑納（Harry Brauner）和他的藝術家伴侶蕾娜·康斯坦蒂（Lena Constante，見右圖）也加入旅行。鮑納領著他們對農民音樂和節慶進行人類學調查。黎拍下許多照片，也許是想替鮑納留下紀錄；因為眼看納粹戰爭機器即將席捲而來，它將把這些數世紀來都維持不變的文化連根拔起，甚至連最偏遠的社群也不放過。

若蘭把旅行經歷記錄在一本超現實主義圖文書中，書名取作《長路更闊》（The Road is Wider Than Long）[9]，這是一首寫給黎的情詩。幸運的是，黎沒把底片寄給鮑納，因為殘酷的戰爭和羅馬尼亞隨之而來的政權更迭將使他和康斯坦蒂淪為政治犯，經年深陷囹圄，而這些底片將會永遠消失。

一九三九年，若蘭帶著《長路更闊》的初稿和一副金手銬抵達埃及；黎說這兩件禮物都令人怦然心動。她和艾齊茲都認為她該走了，即使如此，兩人之間友善如初。他交付予黎他的祝福、金錢，一份直到他早她一年離世時才結束的愛，以及一張前去英國的船票。與若蘭在歐洲短暫旅行後，黎在第二次世界大戰開打的那天抵達倫敦。美國大使館強烈建議黎回美國。身為美國人，她大可舒服安全地隔岸觀火，但她對因納粹而飽受生命威脅的歐洲朋友有著深刻的同理。「我吃夠奶油了，現在我要面對槍砲」——她在給哥哥強（John）的家書裡這樣寫道。[10]面對納粹，她的雙反相機成了她的首選武器。

美國人的身分使她無法「正式」工作，但她在《時尚》雜誌工作室註冊為自由攝影師，一同工作的傑出編輯奧黛麗·威瑟斯（Audrey Withers）成為她的摯友之一。黎很快就開始拍攝時裝，但閃電戰（Blitz）開始後，她發現敵軍砲火創造了許多「隨手拾來之影像」，於是對閃電戰進行了一次小而密集的研究（圖版編號 **34-45**），其中一些圖像後來集結成冊，書名是《嚴酷的榮光：烽火倫敦攝影集》（Grim Glory, Pictures of British Under Fire）[11]。

蕾娜·康斯坦蒂（Lena Constante）和木偶。羅馬尼亞（戰後拜訪），一九四六年。

黎的時尚作品優雅如斯（見右圖、下頁圖及圖版編號 **46-51**），時常掩蓋了黎在創作時承受的壓力。工作室常因轟炸或停電而停擺，她不得不到街上或其他地方進行拍攝。黎設法讓成品不僅看來毫不費力，有時還帶有超現實主義氛圍。因為作品背景裡常出現惡夢般支離破碎的建築物，這種超現實氛圍幾乎成為常態。

威瑟斯鼓勵黎拍攝烽火下的英國女性，藉此威瑟斯能夠擴大《時尚》雜誌的影響力（圖版編號 **52-58**）。黎從工廠工人和她們穿的工作服開始，接連報導了婦女皇家志願服務（Women's Royal Voluntary Service）、領土輔助部隊（Auxiliary Territorial Service）和民事防護的工作。英國軍方不願授權女性戰地記者進行報導，把她排除在大多數軍事任務之外。美國參戰後，黎在夥伴暨《生活》雜誌戰事攝影師戴維・E・雪曼的建議下，獲得美國陸軍授予的上尉榮譽軍銜，可以隨美軍進行報導。這讓她得以接近英國皇家女子海軍（Women's Royal Naval Service）、英國皇家女子空軍（Women's Royal Air Force），以及美國在英國的陸軍單位。黎的攝影作品是一部鉅細靡遺的戰地史料。我們看見她鏡頭下的女性放鬆且親密，這是男人無法拍到的，因為男性闖入女性的小圈圈會讓她們對自身過於自覺。

盟軍對歐洲的反攻入侵始於一九四四年六月六日的諾曼第登陸。在諾曼第灘頭，成千上萬的盟軍弟兄在歐洲取得第一個立足點。自從諾曼第登陸日以來，護士們一直隨著入侵部隊行動，但女性記者直到五週後才獲准前往採訪。黎的任務是報導位於布里克維爾的第四十四美軍後送醫院（圖版編號 **58-60**）。她的作品展現出非凡的洞察力。她清楚明白眼前事物的意義，將之轉譯成大膽而透澈的影像。她對外科手術的熟稔很可能是在巴黎時習得的，當時她有項例行工作是在一間美國醫院記錄達克斯博士（Dr. Dax）的手術。黎最後交出一萬字的報導和將近五百張照片，令威瑟斯喜出望外。

在圍攻聖馬洛期間（圖版編號 **63-66**），黎的下一個任務意外將她推上戰事攝影的崗位──這是向來嚴格禁止女性參與的崗位。砲火下，她勇敢自持，完全勝任這些任務。她接連拍下巴黎解放（圖版編號 **71-73**），然後到酷寒的孚日山脈（the Vosges）和阿登山脈（the Ardennes）拍下戰爭中最艱苦的一役（圖版編號 **81,82**）。一九四五年春天，盟軍突襲德國時黎也在場，她通常和雪曼一起行動，不斷記錄下眼前見聞（圖版編號 **83-97**）。布痕瓦爾

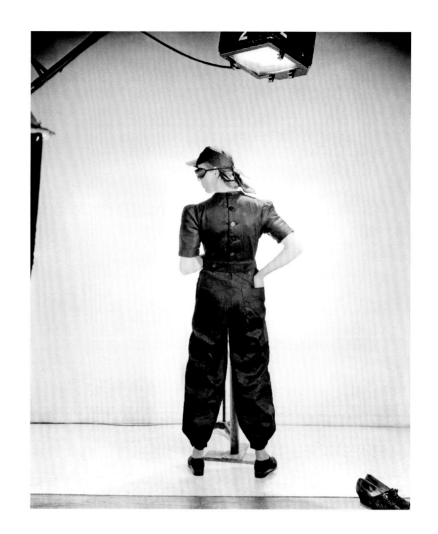

德（Buchenwald）和達豪集中營的解放令她尤其鼻酸，因為她一直在尋找那些在巴黎被蓋世太保（Gestapo）帶走後就失蹤的朋友。

在黎的戰爭作品中，我們發現她那超現實主義的隱喻再度複查。在意想不到的時刻，新聞攝影序列中間的膠卷上，出現了只有超現實主義者才拍得出的影像。要成為戰地記者，最好的訓練或許是先成為超現實主義者，並重新校準你對「正常」的感知。如此一來，沒有一張照片被視作標準，且所有照片都背離規範。檢視黎的戰後作品（見二十一頁圖和圖版編號 **102-105**），我們注意到她的超現實主義攝影幾乎不復存在。是達豪的恐怖景象破壞了這種感知力嗎？她在維也納醫院眼見嬰兒因黑市小偷竊走所有藥物而死亡，這是否扼殺了她一部分的創造力？那段時間裡，黎的心理狀態發生變化，損害了她捕捉「隨手拾來之影像」的能力。到我出生時，她已飽受嚴重的創傷後壓力失調與產後抑鬱的折磨，這是很明確的。

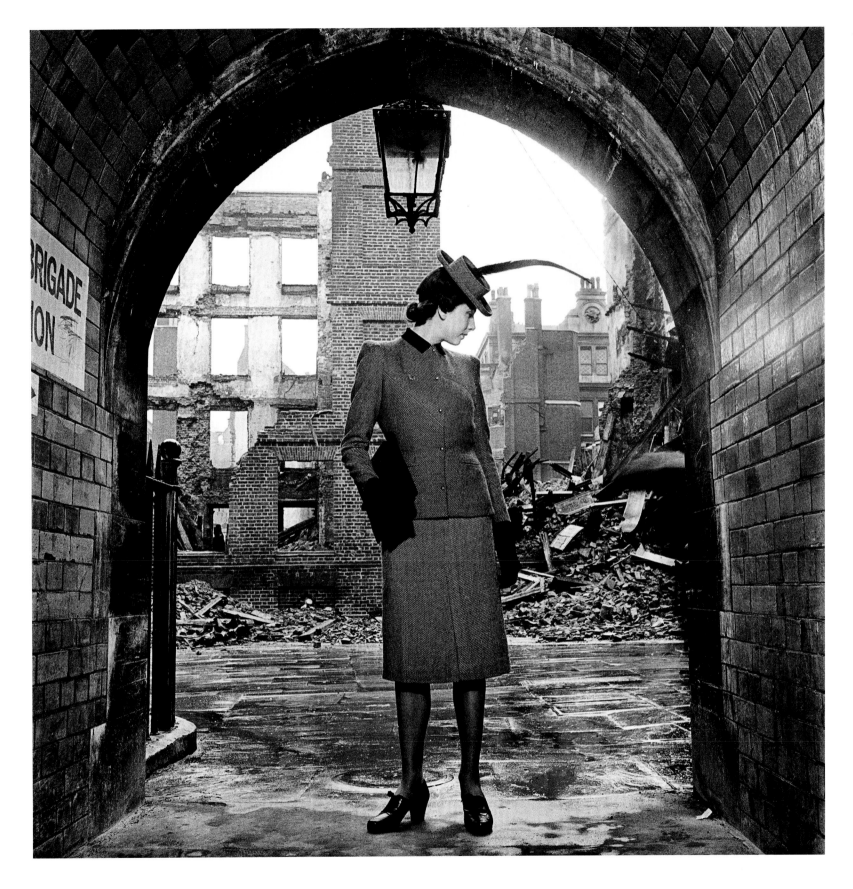

模特伊麗莎白·柯威爾（Elizabeth Cowell）穿著迪比·莫頓（Digby Morton）設計的套裝。英國倫敦，一九四一年。

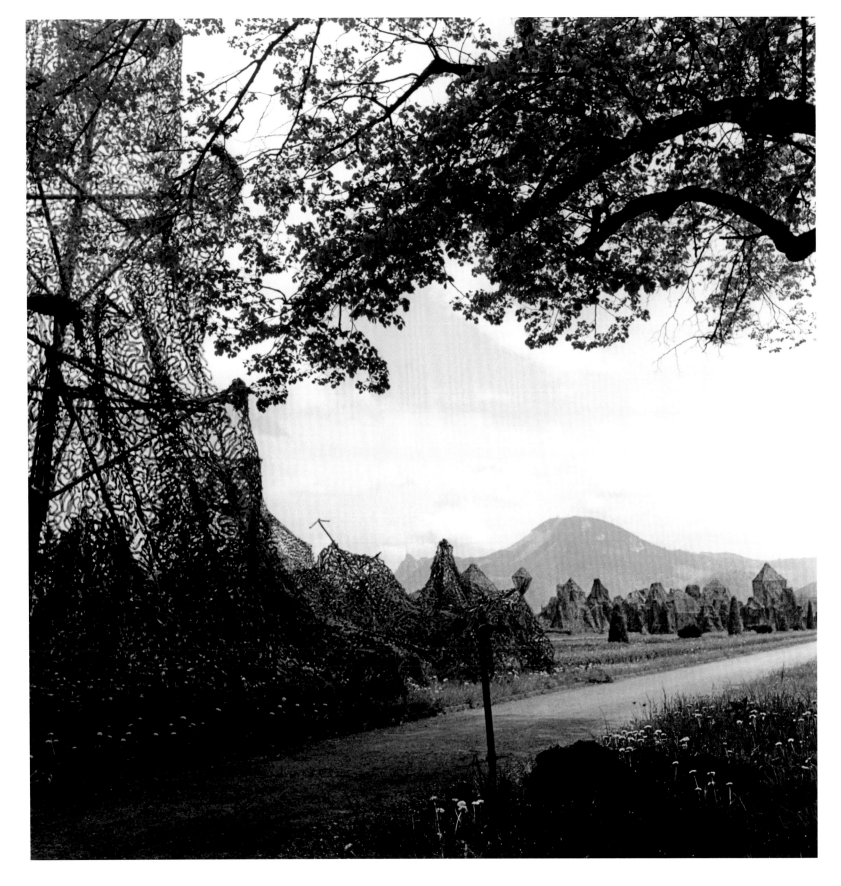

當地人稱之為「希特勒之家」：夏季總部，西岑罕克雷斯罕城堡（Schloss Klessheim, Siezenheim）。
奧地利薩爾茲堡近郊，一九四五年。

INTRODUCTION ANTONY PENROSE

在一九五三年七月號的《時尚》雜誌上，她發表了最後一篇文章，篇名是〈辛勤工作的客人〉（Working Guests）──這是一篇觀察入微的詼諧文章，描述她如何使喚眾好友幫忙翻修我們在東索塞克斯郡的舊農舍法麗農場。黎一直拍到她去世的前一年，那些照片是為了幫助若蘭撰寫畢卡索、曼·雷、胡安·米羅（Joan Miró）和安東尼·達比艾思（Antoni Tàpies）的傳記。這是她新聞攝影的巔峰；她與拍攝對象之間擁有堅實且友好的連結。當我們湊近觀察時，偶爾仍會發現些古怪的鏡頭──我們因此知道，她並未全然放棄那些「隨手拾來之影像」。

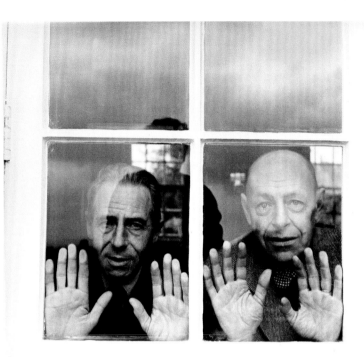

喬治·蘭布爾（George Limbour）和讓·杜布菲（Jean Dubuffet）。
法麗斯故居，醉綠區（Muddles Green），英國東索塞克斯，一九五五年。

PHOTOGRAPHIC PLATES 圖版

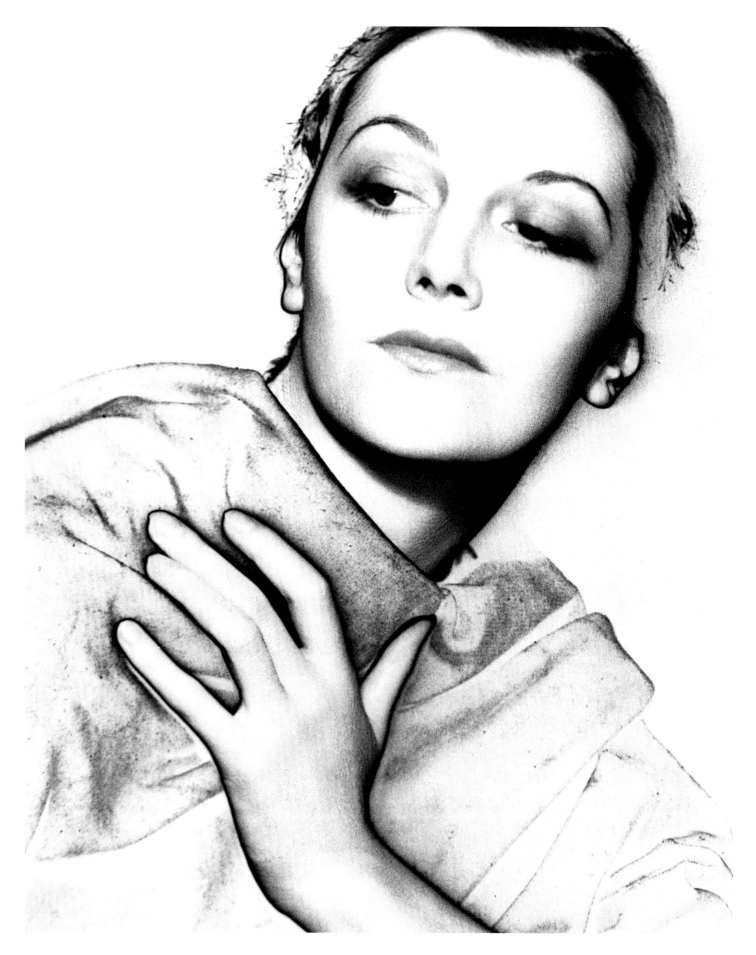

1 以中途曝光技法製作的肖像照（影中人可能是梅瑞・歐本菡 [Meret Oppenheim]）。法國巴黎，約一九三〇年。

2　無題 [乳房切除術取下的乳房擺拍之一與之二]。法國巴黎，約一九二九年。

3　無題 [裸體的背部，影中人可能是諾瑪・拉納（Noma Rathner）]。法國巴黎，一九三〇年。

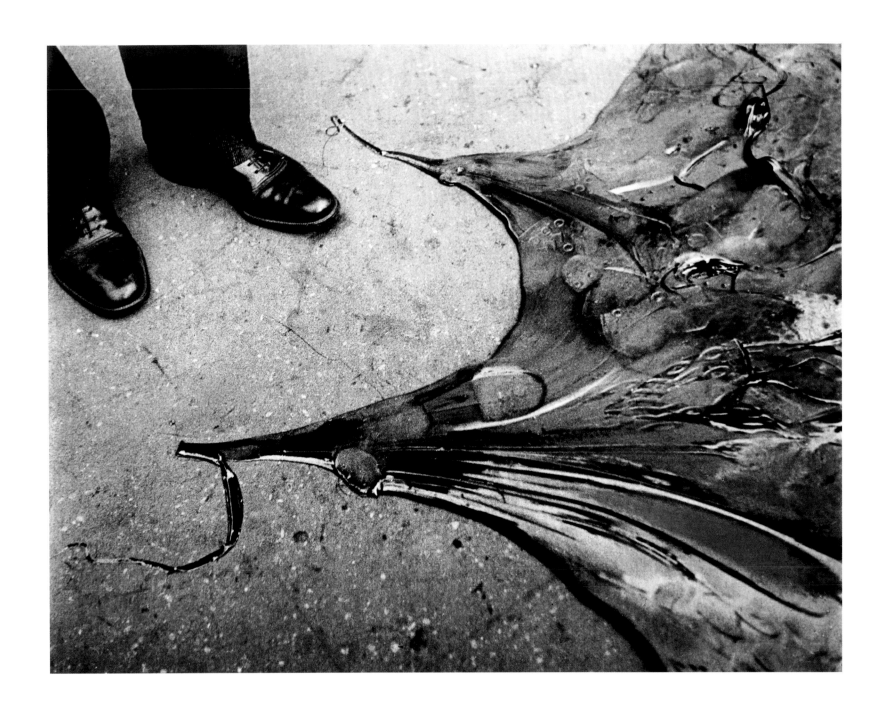

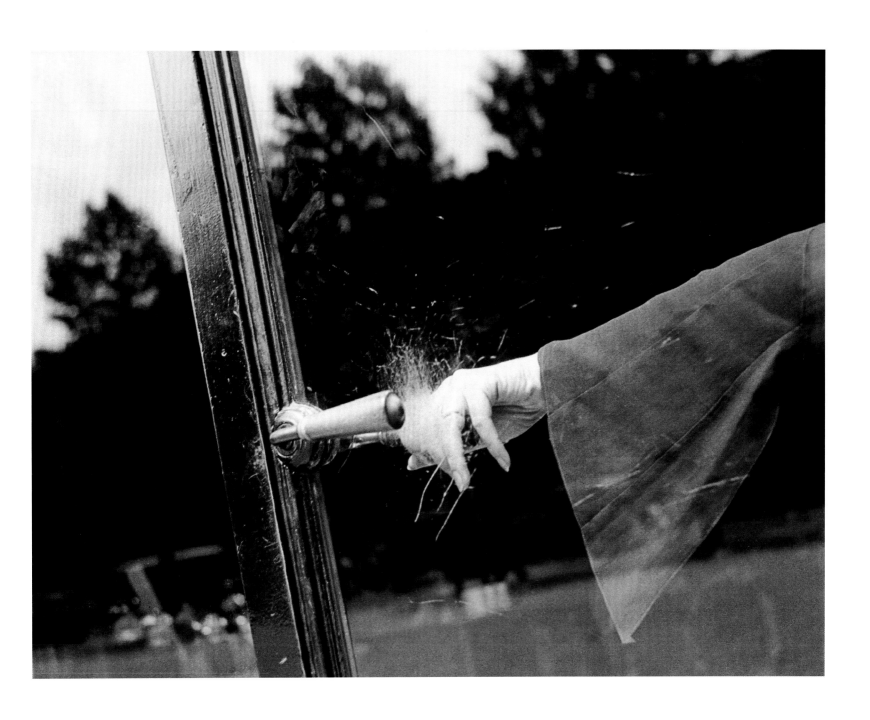

5 手之爆炸。嬌蘭香氛（Guerlain's parfumerie），香榭麗舍大道六十八號，法國巴黎，一九三一年。

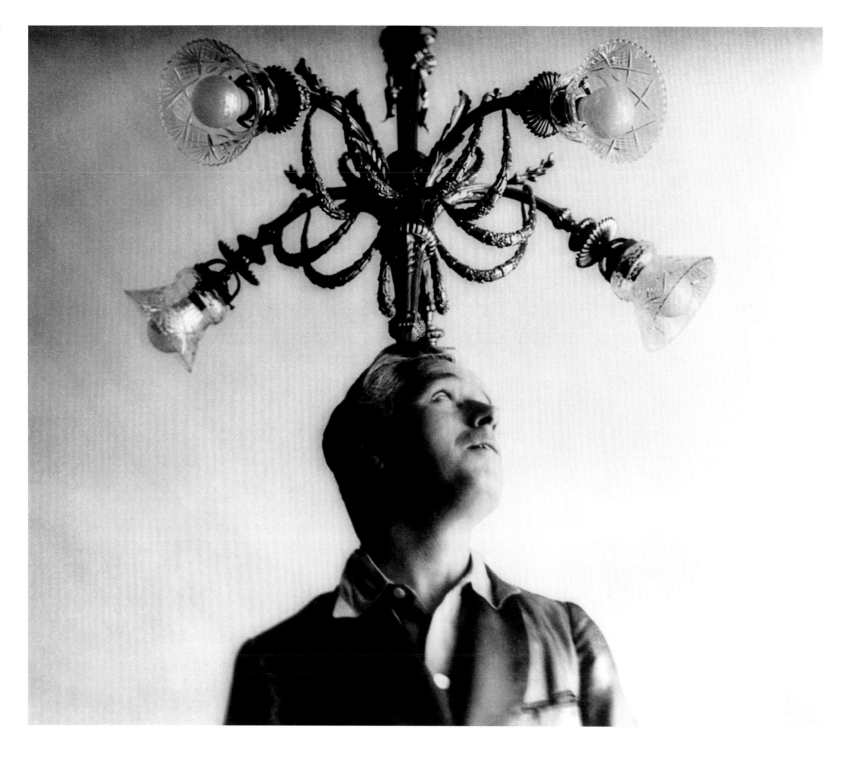

6　查理・卓別林（Charlie Chaplin）與燈架。瑞士聖摩立茲（St Moritz），一九三二年。

7　右：鐘罩下的檀雅・拉姆（Tanja Ramm）。法國巴黎，一九三〇年。

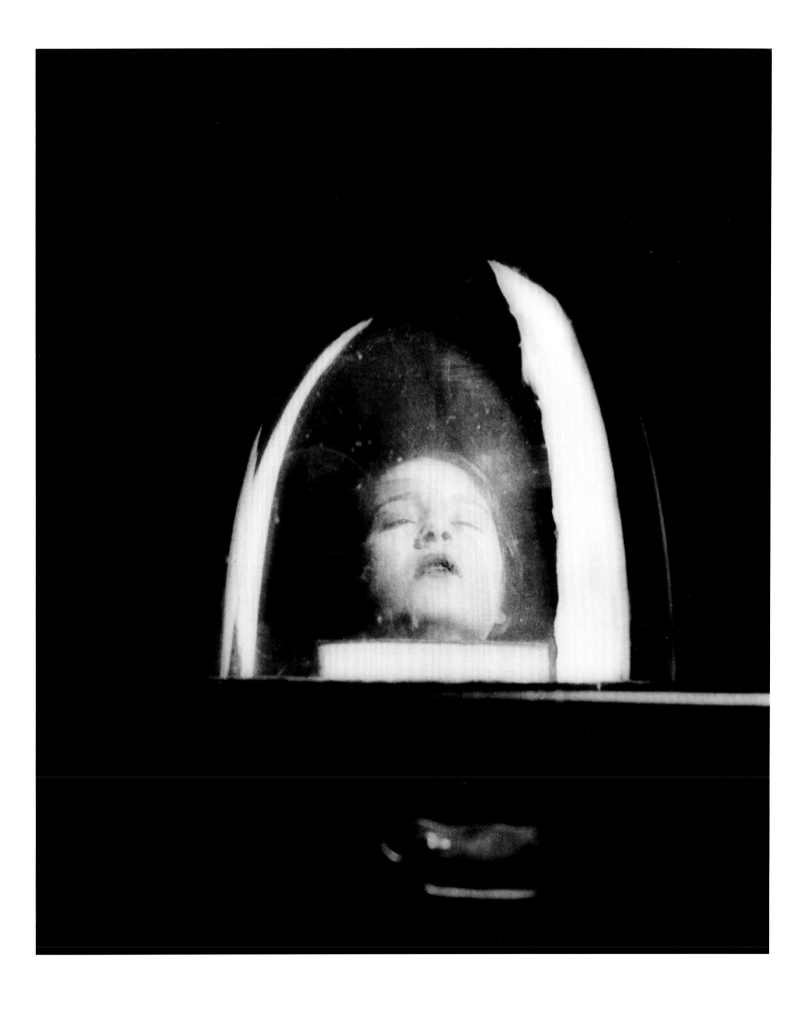

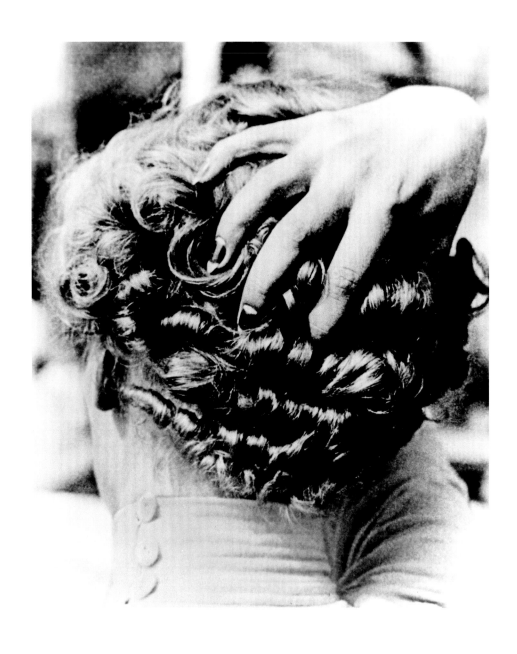

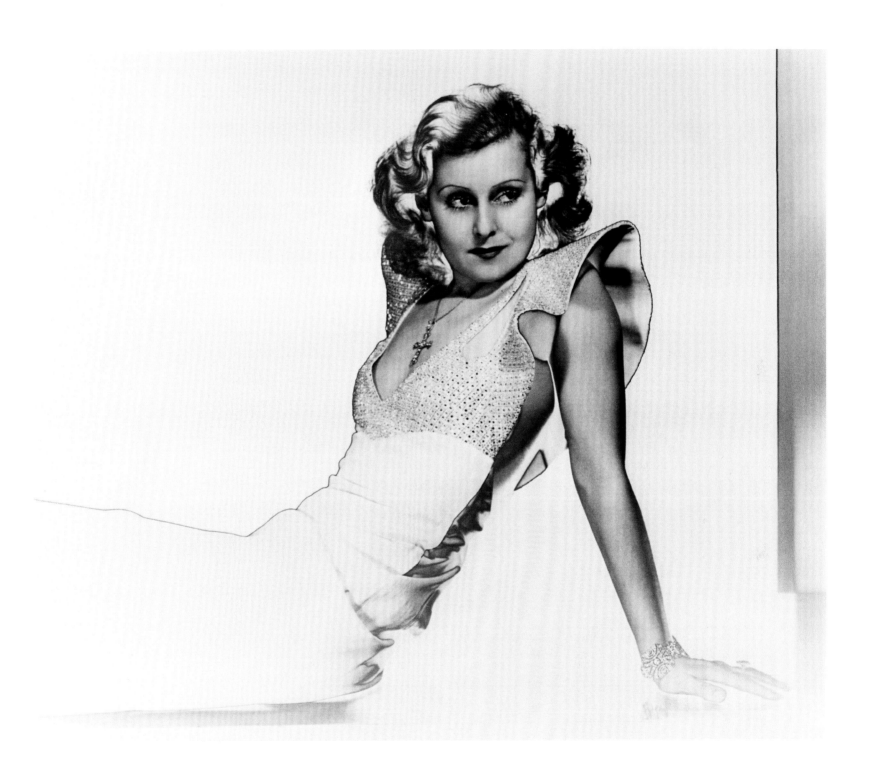

9　莉莉安・哈維（Lilian Harvey），中途曝光肖像照。黎・米勒工作室有限公司，美國紐約，一九三三年。

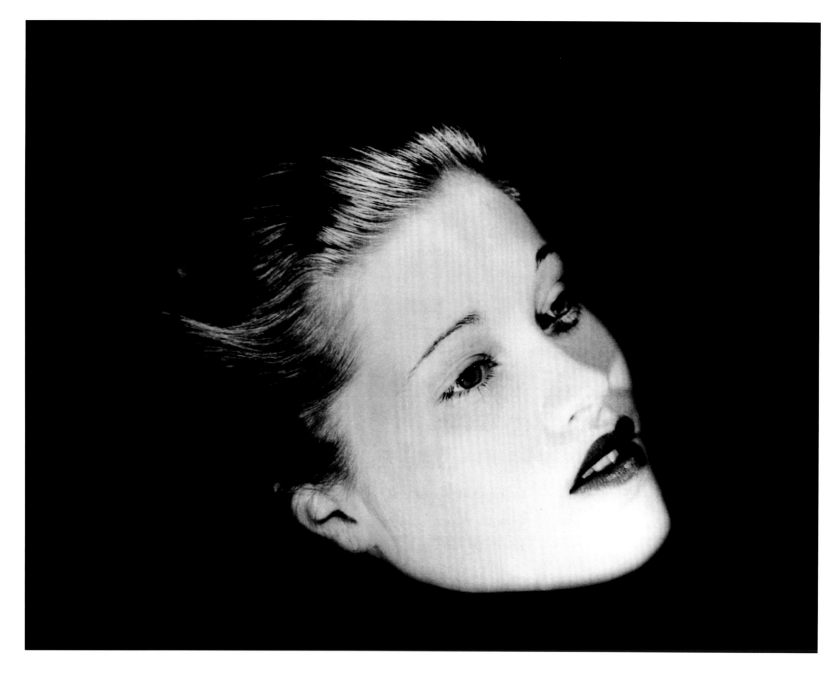

10 漂浮的頭，瑪麗‧泰勒（Mary Taylor）。黎‧米勒工作室有限公司，美國紐約，一九三三年。

11 「風像頭髮一樣盤旋在他的船上」，喬瑟夫‧康奈爾（Joseph Cornell）。黎‧米勒工作室有限公司，美國紐約，一九三三年。

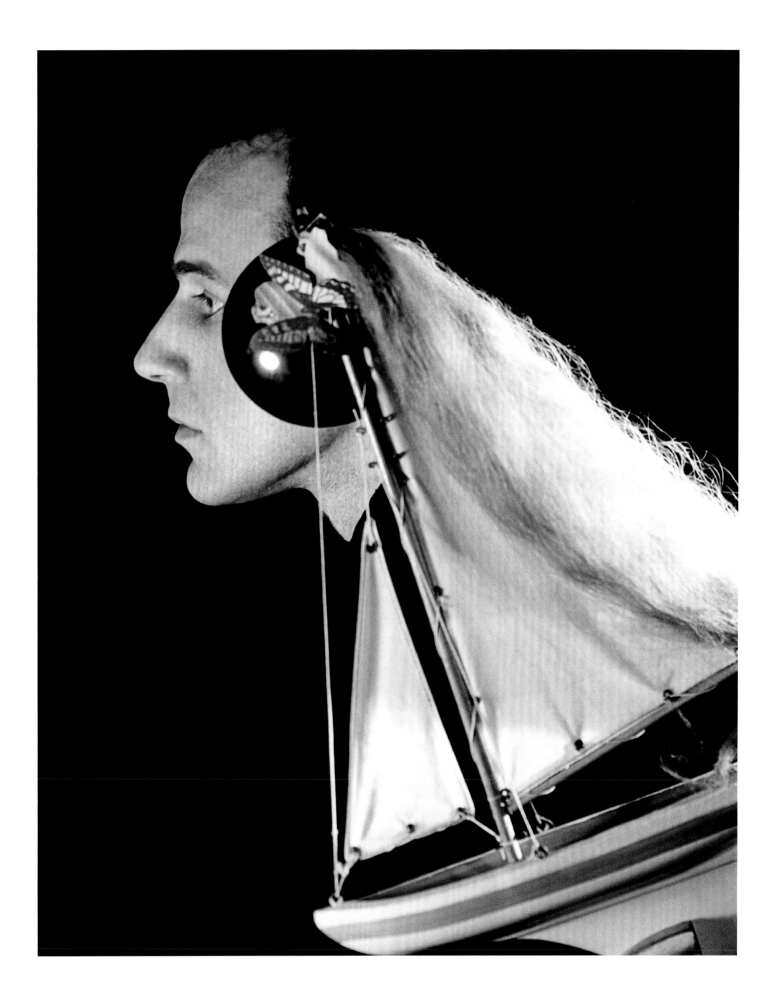

12 在《四聖徒三幕劇》（*Four Saints in Three Acts*）中，布魯絲‧霍爾（Bruce Howard）飾演聖女德蘭二號（St Teresa II）。美國紐約，一九三三年。

13 在《四聖徒三幕劇》中，愛德華・馬修斯（Edward Matthews）飾演聖伊格納修斯（St Ignatius）。黎・米勒工作室有限公司，
美國紐約，一九三三年。

14 野餐，法國坎城聖瑪格麗特島。一九三七年。

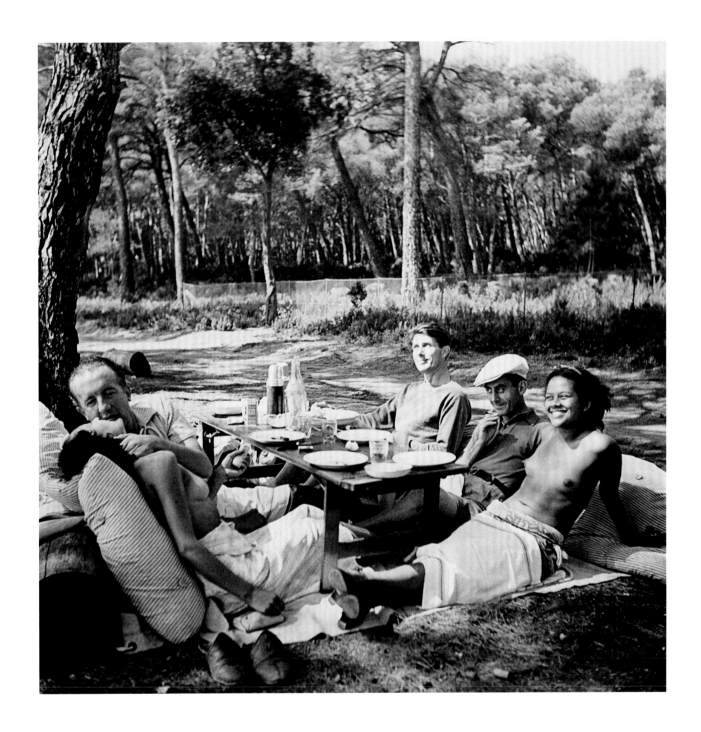

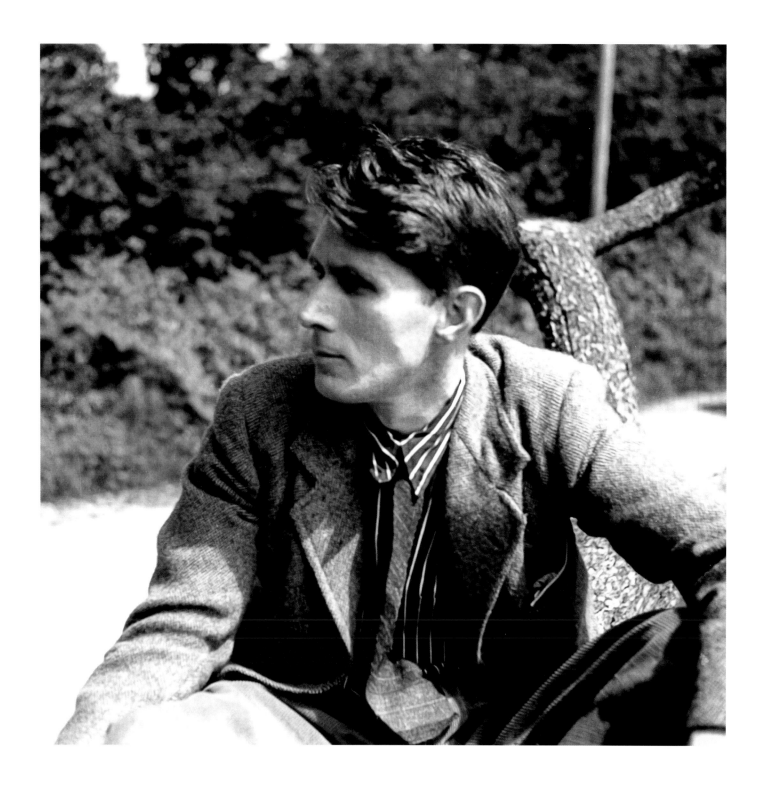

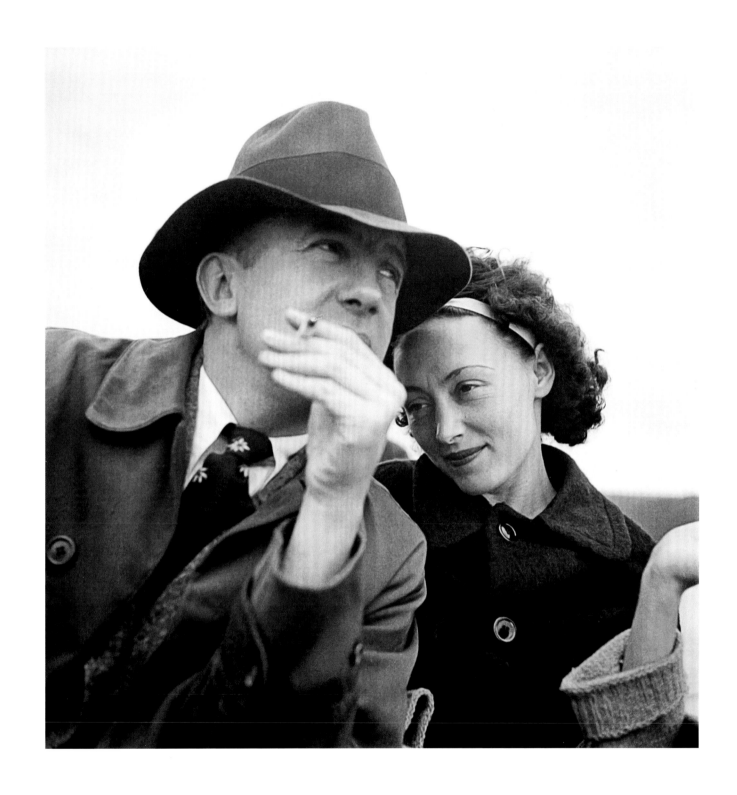

16 保爾（Paul）和努詩‧艾呂雅（Nusch Eluard）。英國康沃爾羔羊灣，一九三七年。

17　艾琳・亞加（Eileen Agar）於皇家行宮（Royal Pavilion）。英國布萊頓，一九三七年。

TRAVELS IN EUROPE AND EGYPT
歐洲及埃及行旅

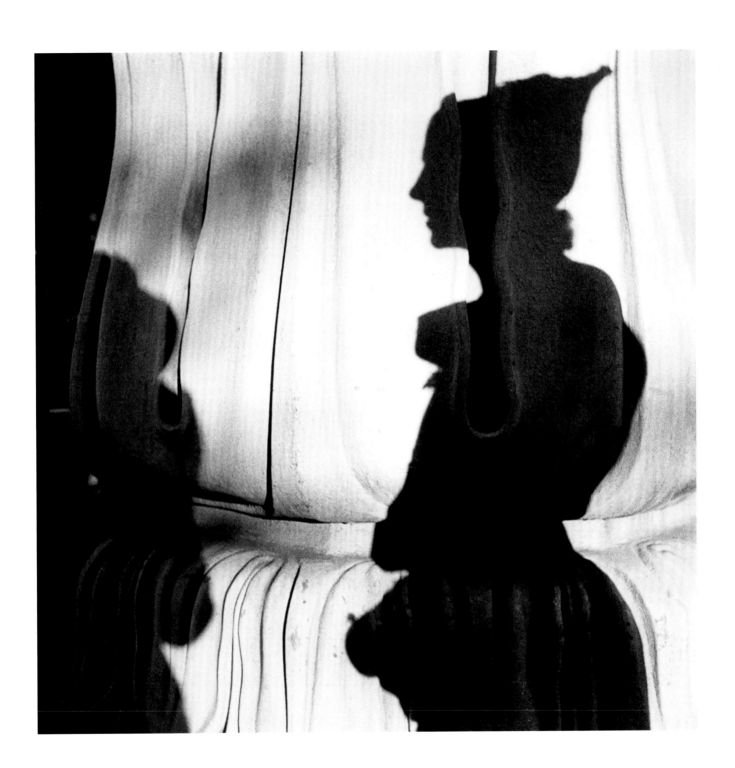

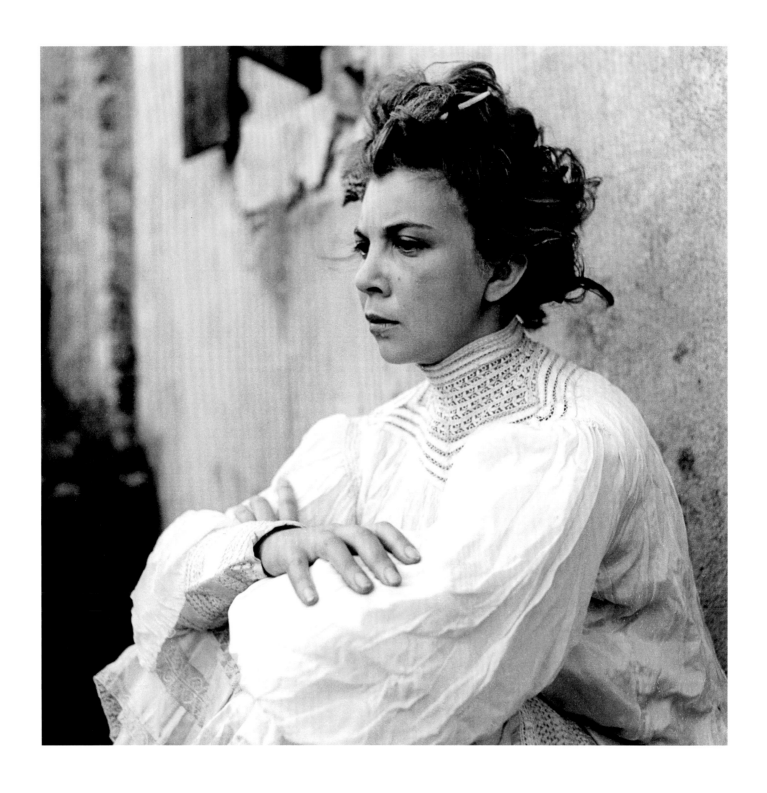

18　黎昂諾‧費妮（Leonor Fini）。法國阿爾代什河畔聖馬丹，一九三九年。

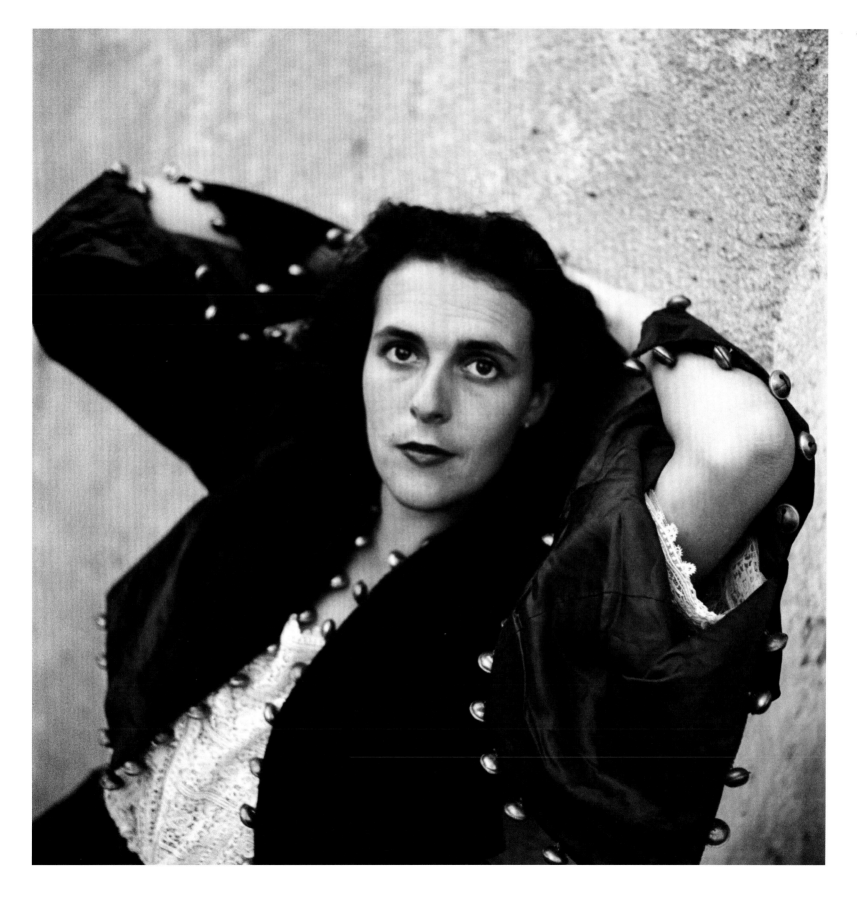

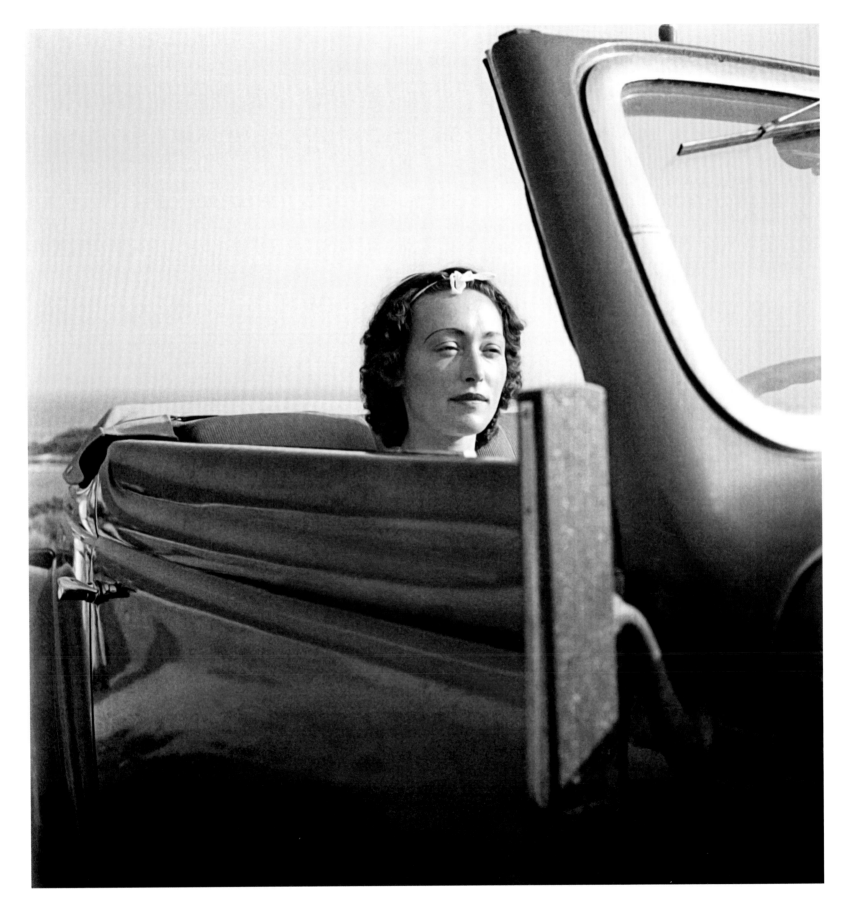

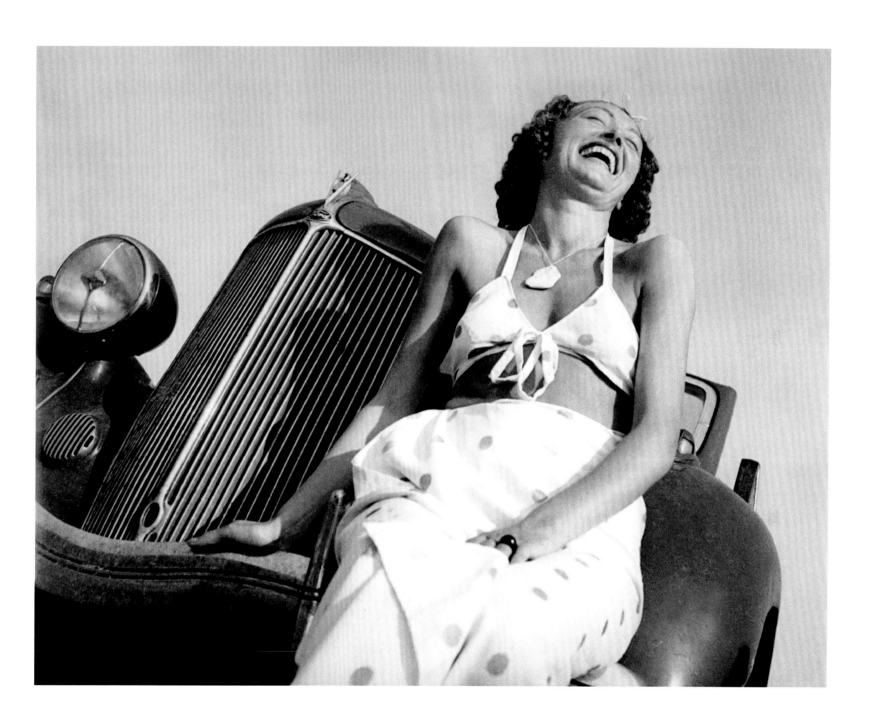

21 車旁的努詩‧艾呂雅。法國戈夫季永（Golfe-Juan），一九三七年。

朵拉・瑪爾（Dora Maar）。法國穆然，一九三七年。

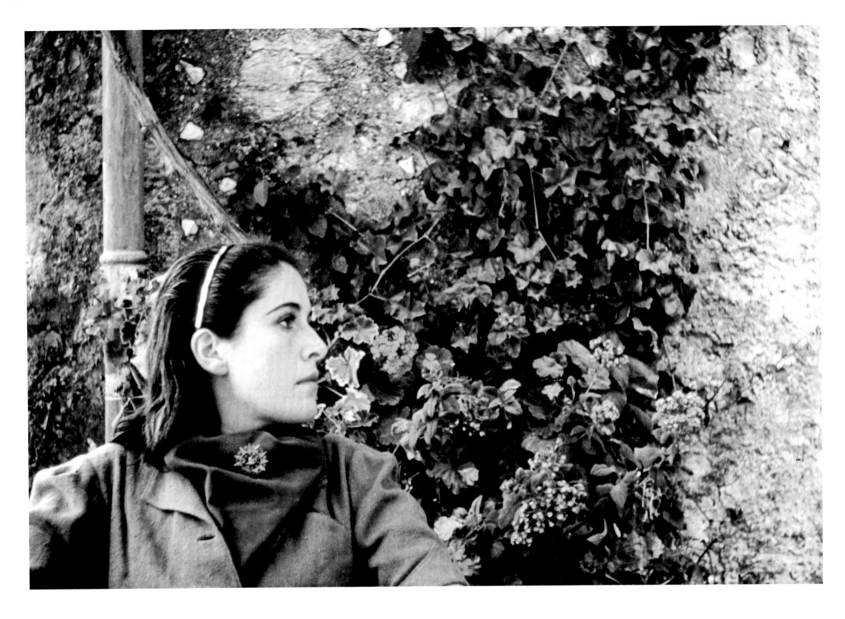

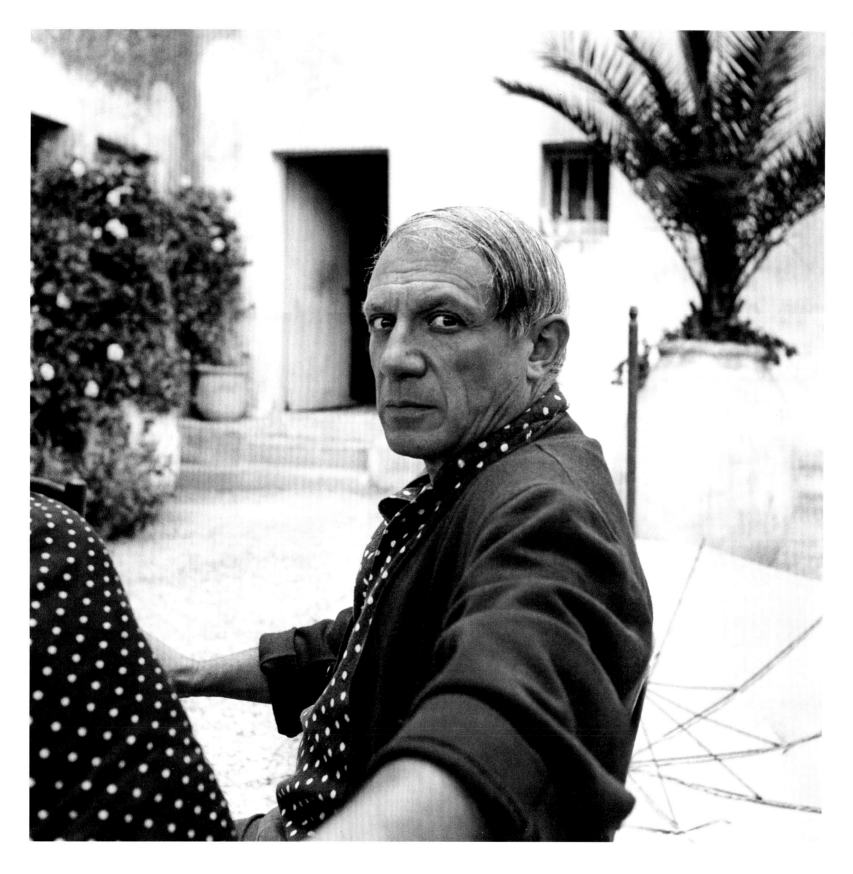

23　巴布羅‧畢卡索（Pablo Picasso）。地平線大飯店（Hôtel Vaste Horizon），法國穆然，一九三七年。

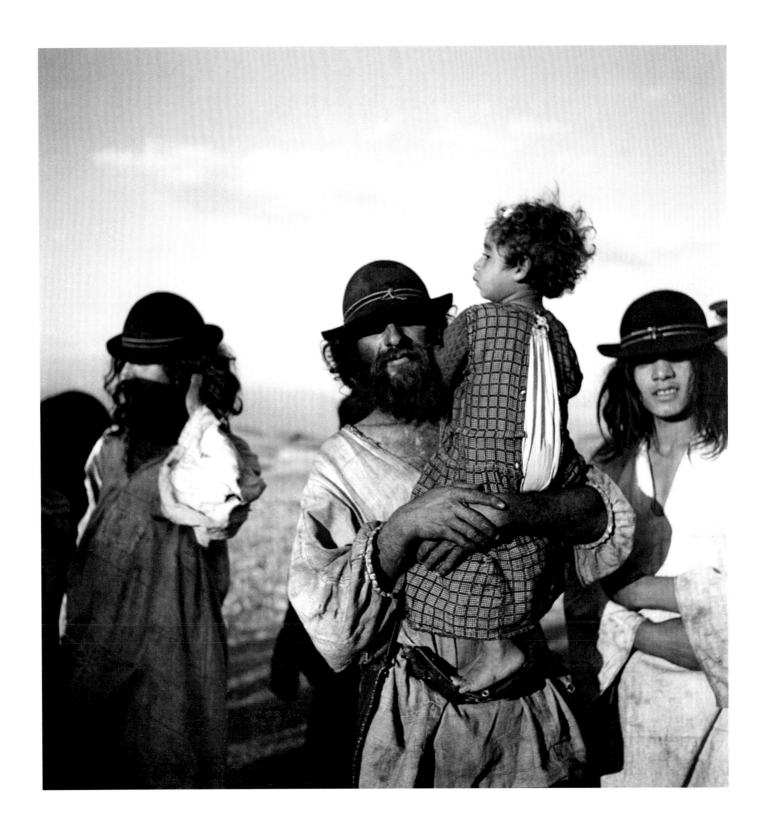

24 吉普賽人，羅馬尼亞錫比巫下波倫巴庫鄉（Porumbacu de Jos, Sibiu）。一九三八年。

TRAVELS IN EUROPE AND EGYPT
歐洲及埃及行旅

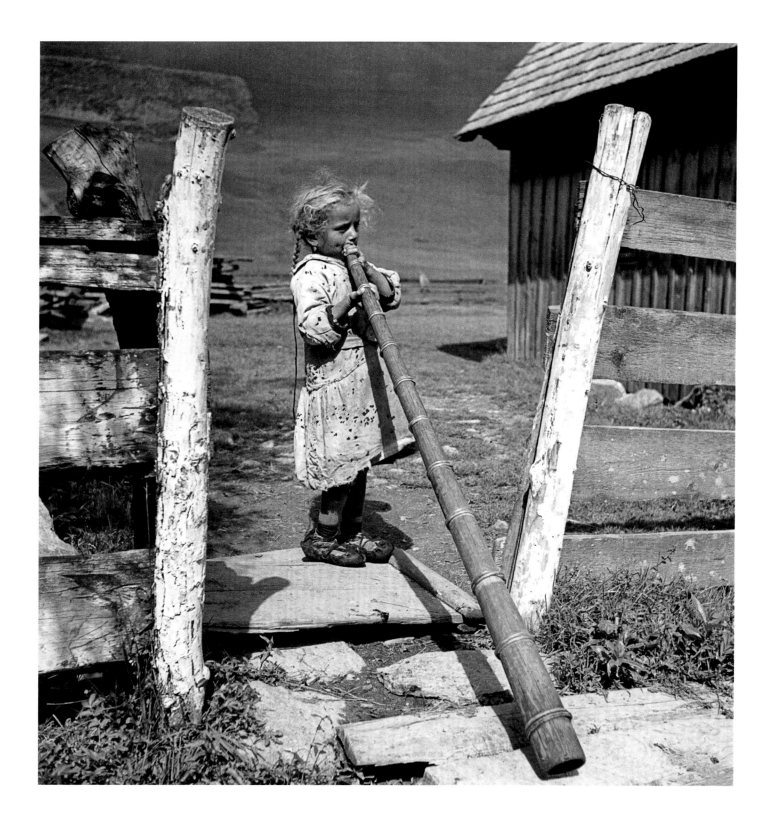

25 吹「布丘姆」（Bucium）羅馬尼亞長號的女孩。羅馬尼亞阿普塞尼山脈（Apuseni Mountains），一九三八年。

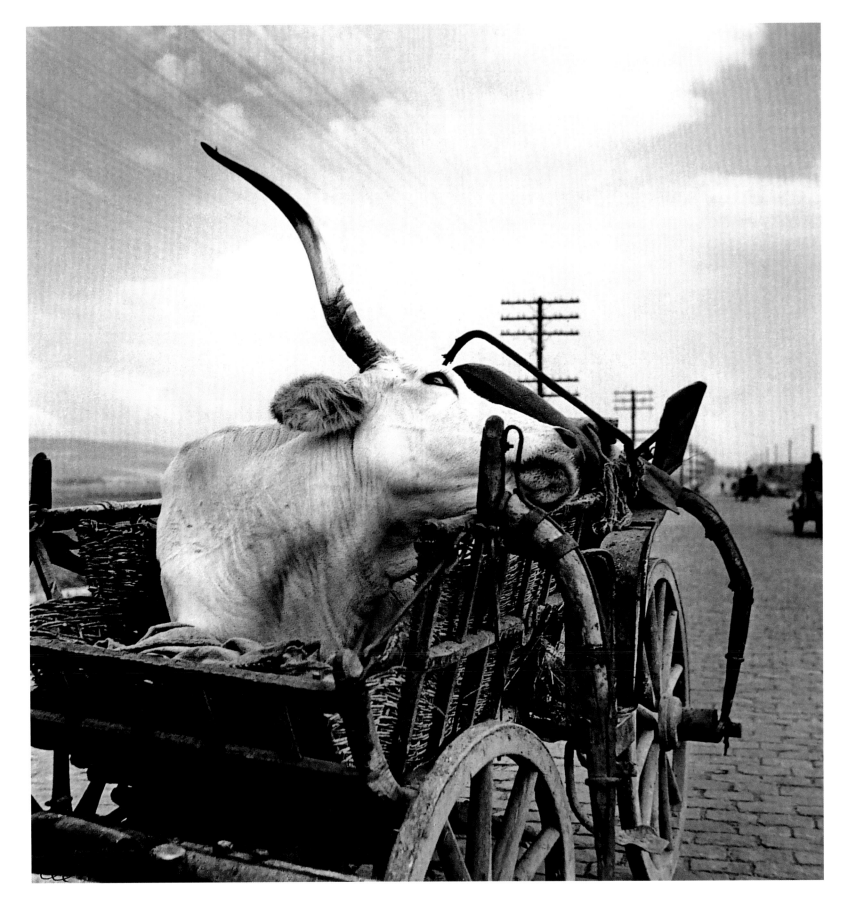

26 「在路上」。羅馬尼亞，一九三八年。

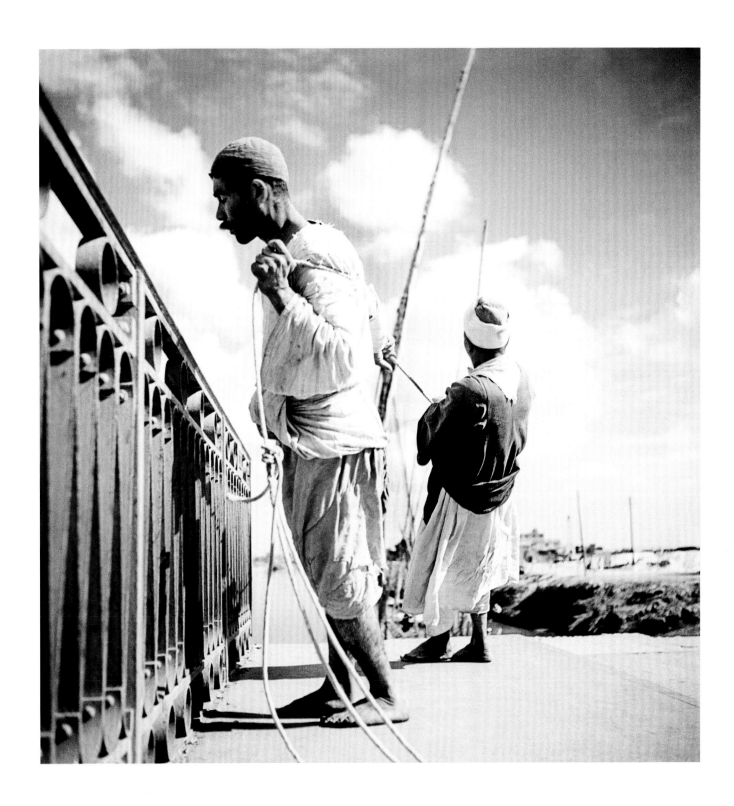

27 拉船的男人。埃及，一九三六年。

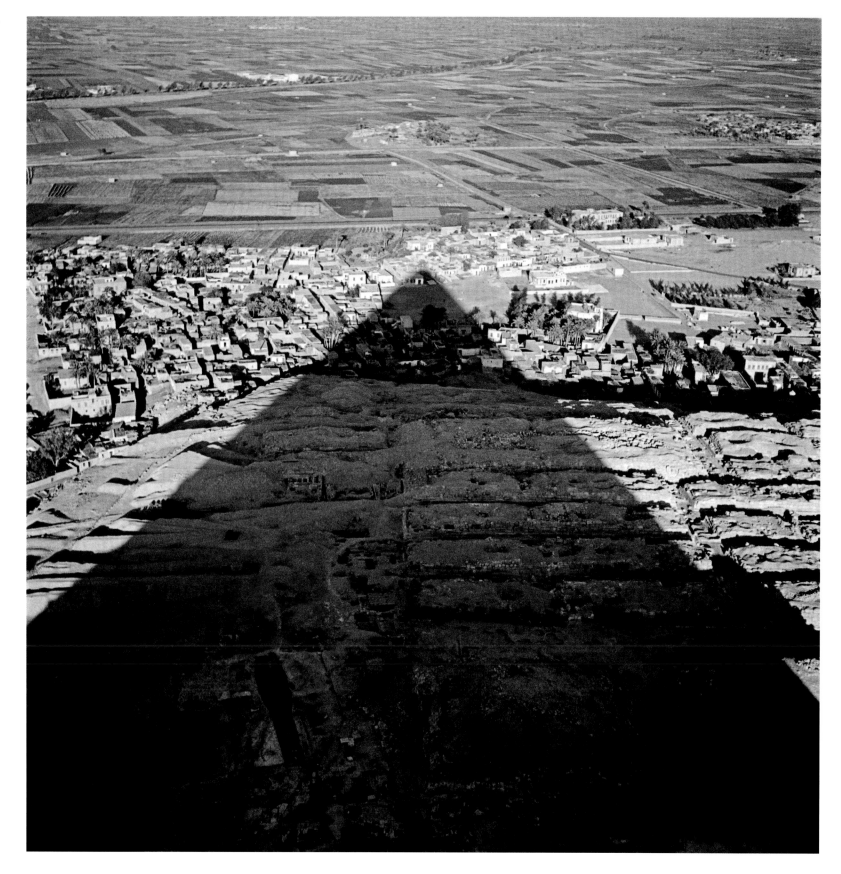

28 大金字塔尖眺望。埃及吉薩（Giza），約一九三七年。

29 「空間的畫像」。阿布維野（Al-Bulwayeb），埃及西瓦（Siwa）近郊，一九三七年。

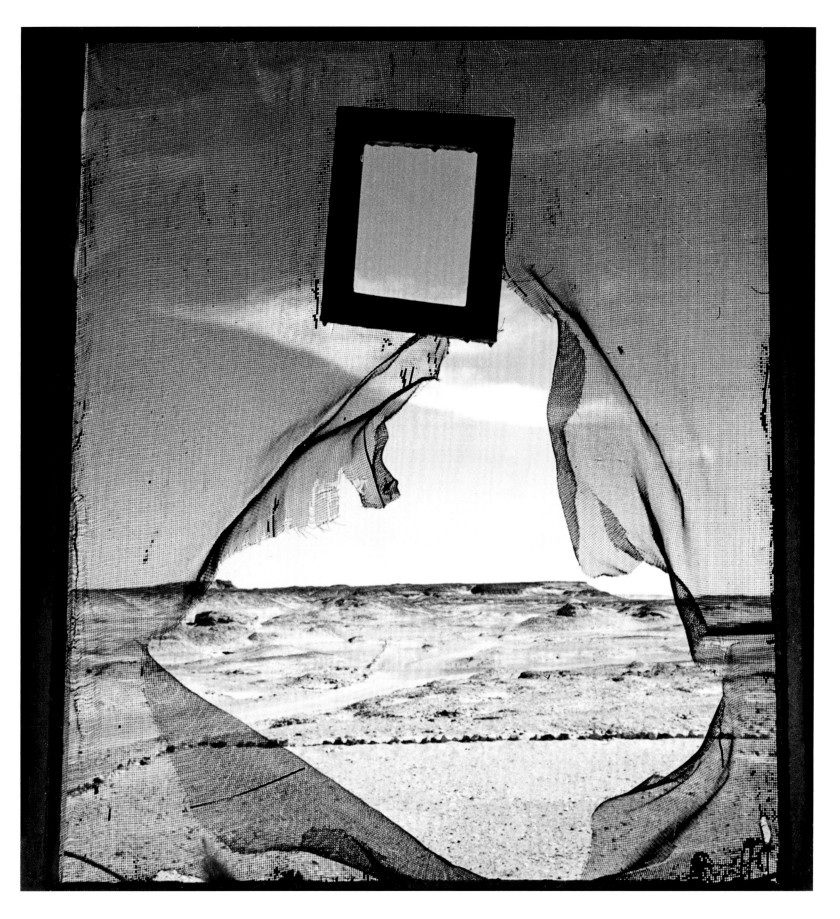

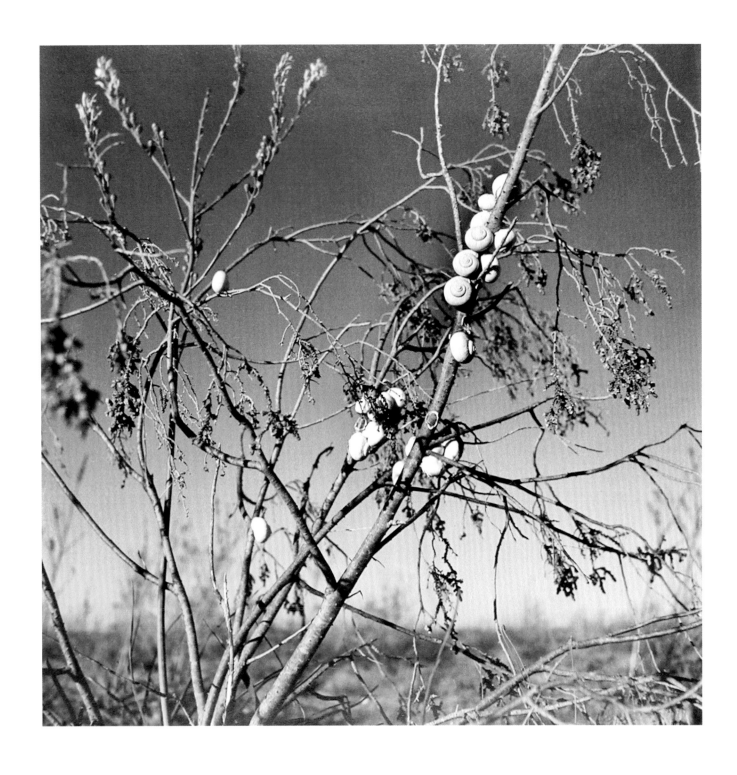

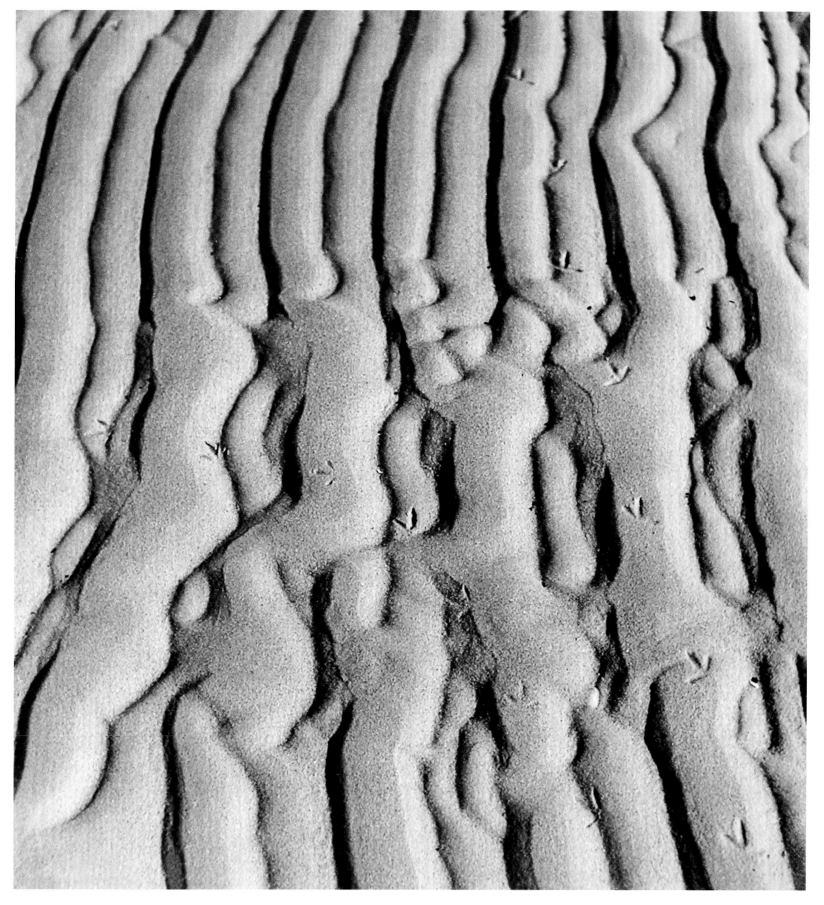

31　「遊行隊伍」。埃及紅海安蘇卡納（Ain Sukhna），約一九三七年。

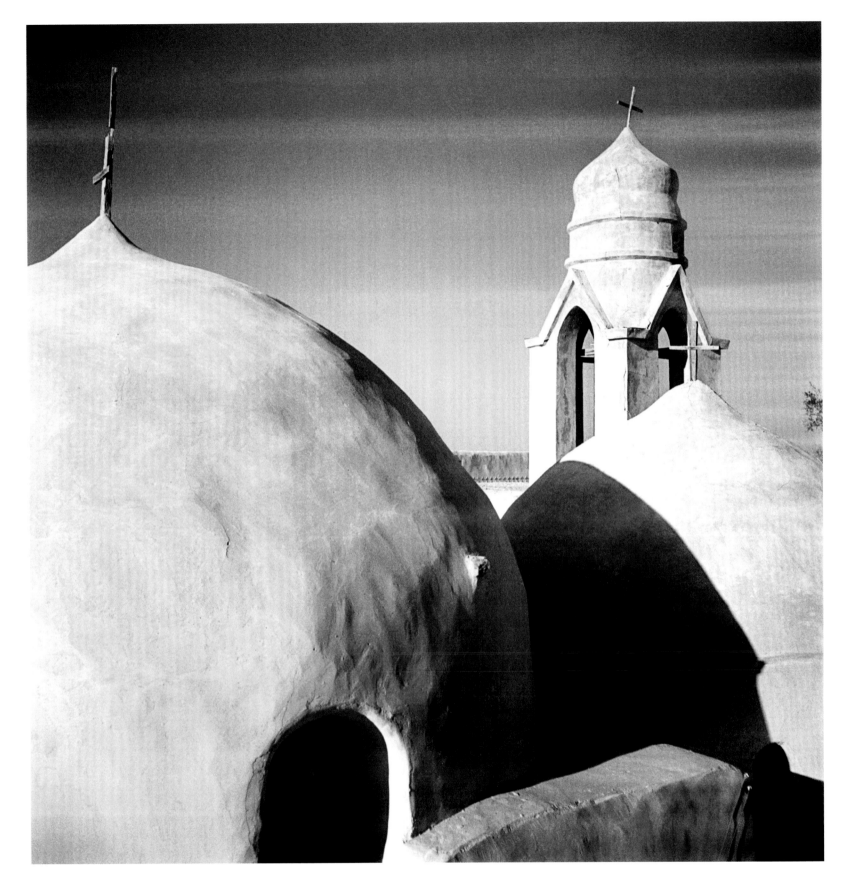

32 聖母教堂的圓頂。艾-阿德拉（Al-Adhra），代爾埃索里亞尼修道院（Deir El Soriani Monastery），
埃及窪地納圖（Wadi Natrun），約一九三六年。

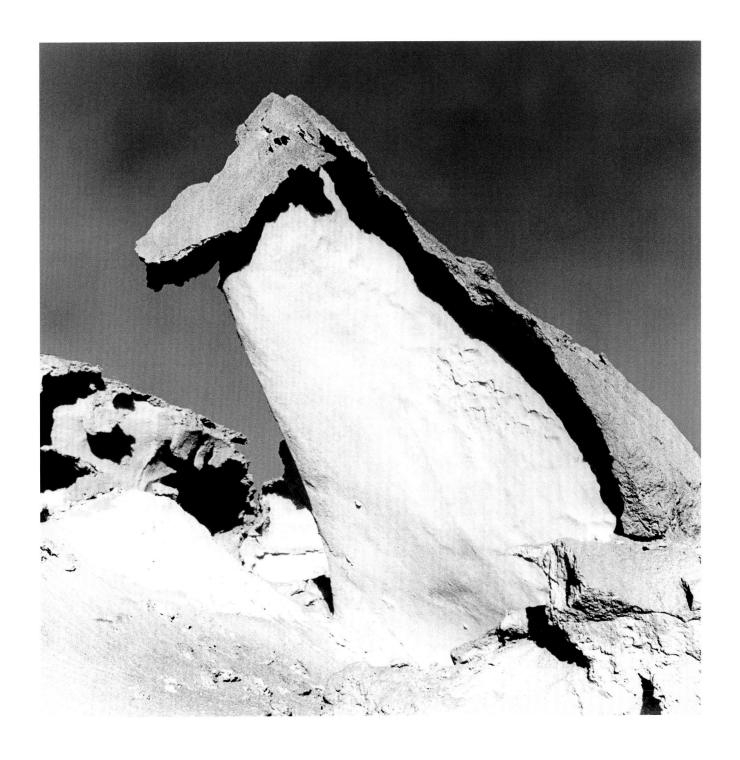

33 「原住民」（The Native，又名「公雞石」[Cock Rock]）。埃及西瓦附近，一九三九年。

34　「聖雅各教堂」（St James）。皮卡迪利街（Piccadilly），英國倫敦，一九四〇年。

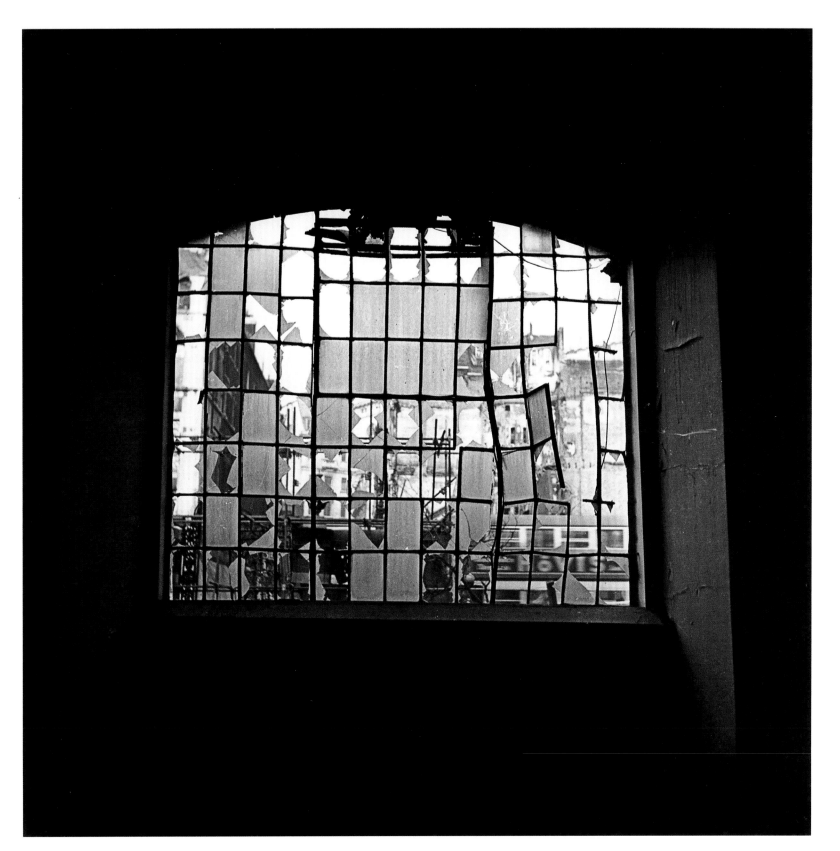

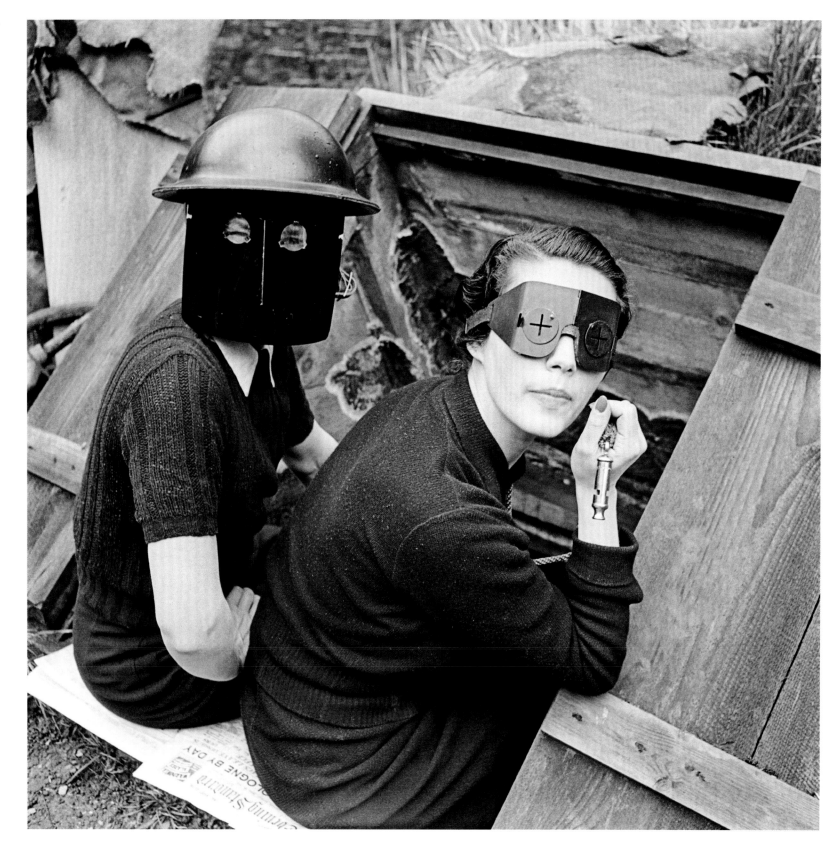

35 消防面罩。唐夏丘，英國倫敦，一九四一年。

36　戴維．E．雪曼穿著戰服。迪恩街四號的迪恩之家（Dean House），英國倫敦，一九四二年。

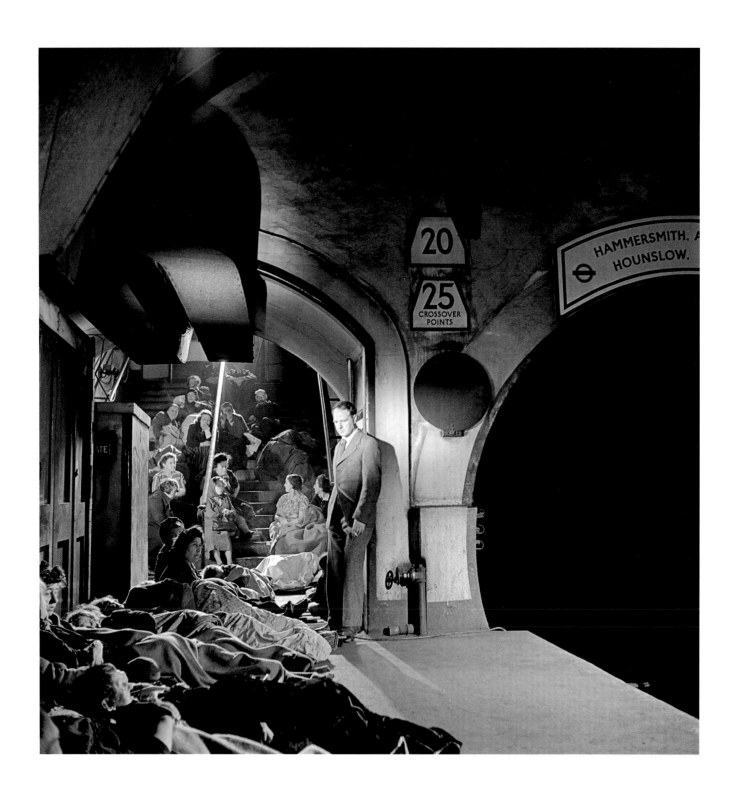

37 亨利・穆爾，拍攝《出於混亂》（*Out of Chaos*）電影時的側拍。霍本地下鐵，英國倫敦，一九四三年。

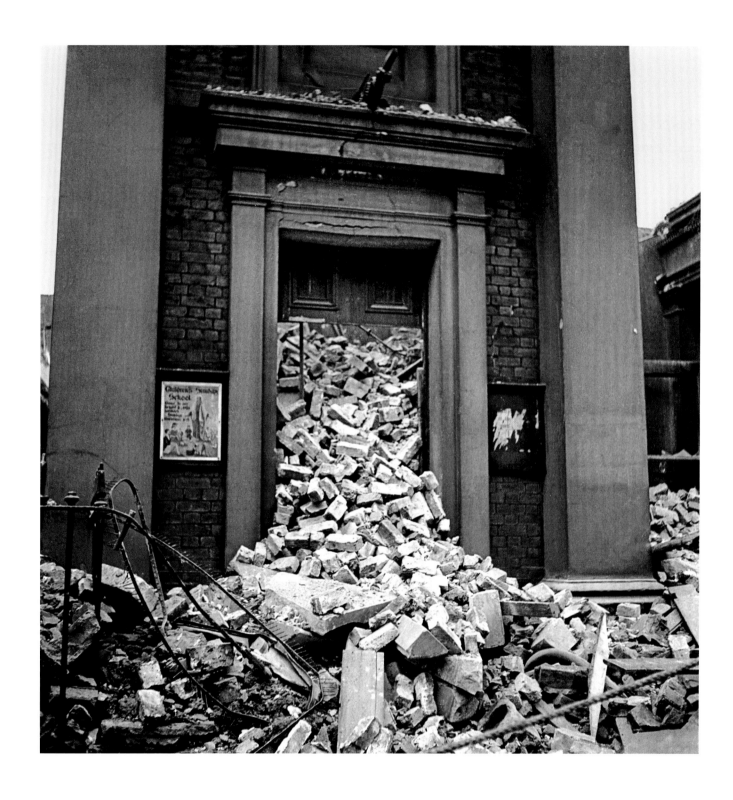

38 「非聖公會（Non-Conformist）禮拜堂」。康登鎮（Camden Town），英國倫敦，一九四〇年。

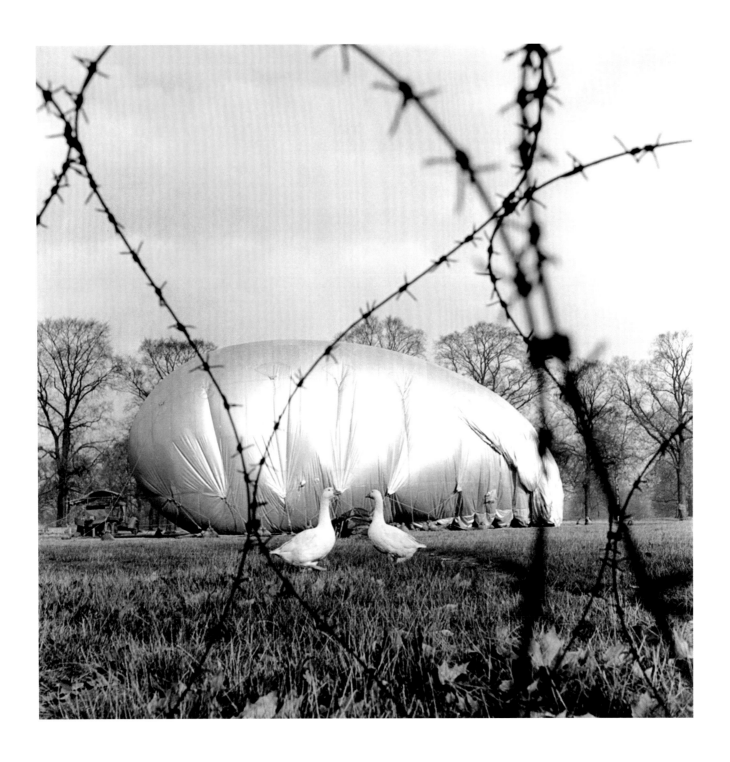

39 「巨『蛋』成就」（Eggceptional Achievement）。英國倫敦，一九四〇年。

THE HOME FRONT
家之前線

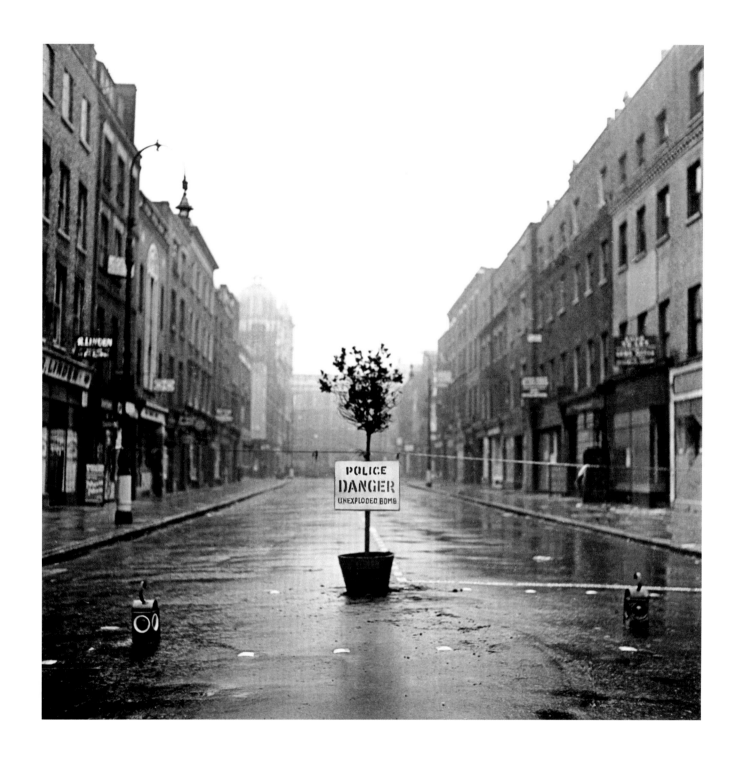

　「今天不能在夏洛特街午餐」。英國倫敦，一九四〇年。

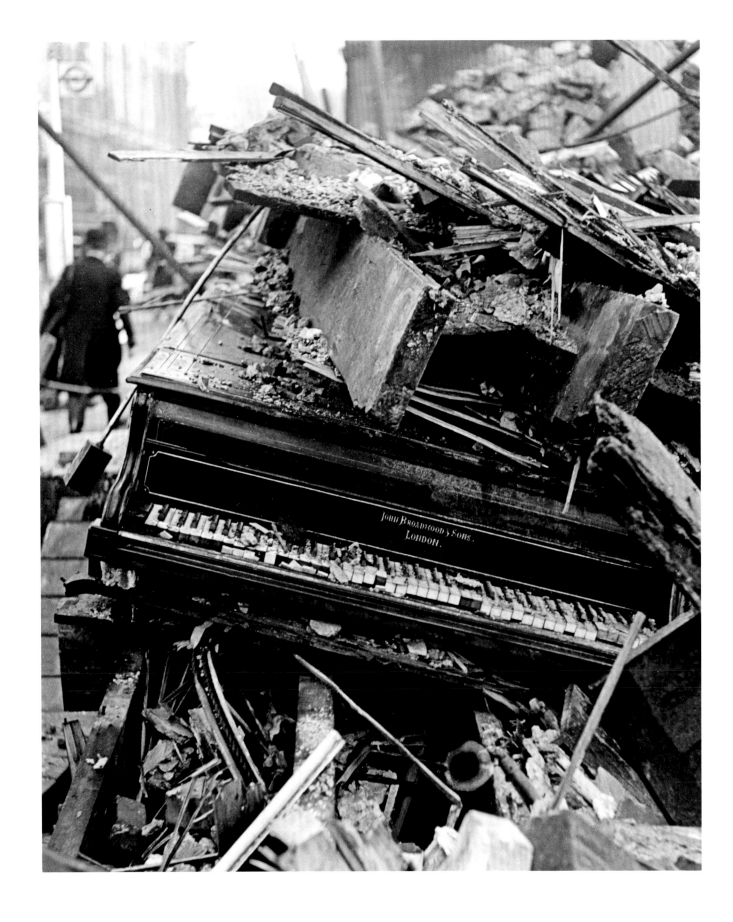

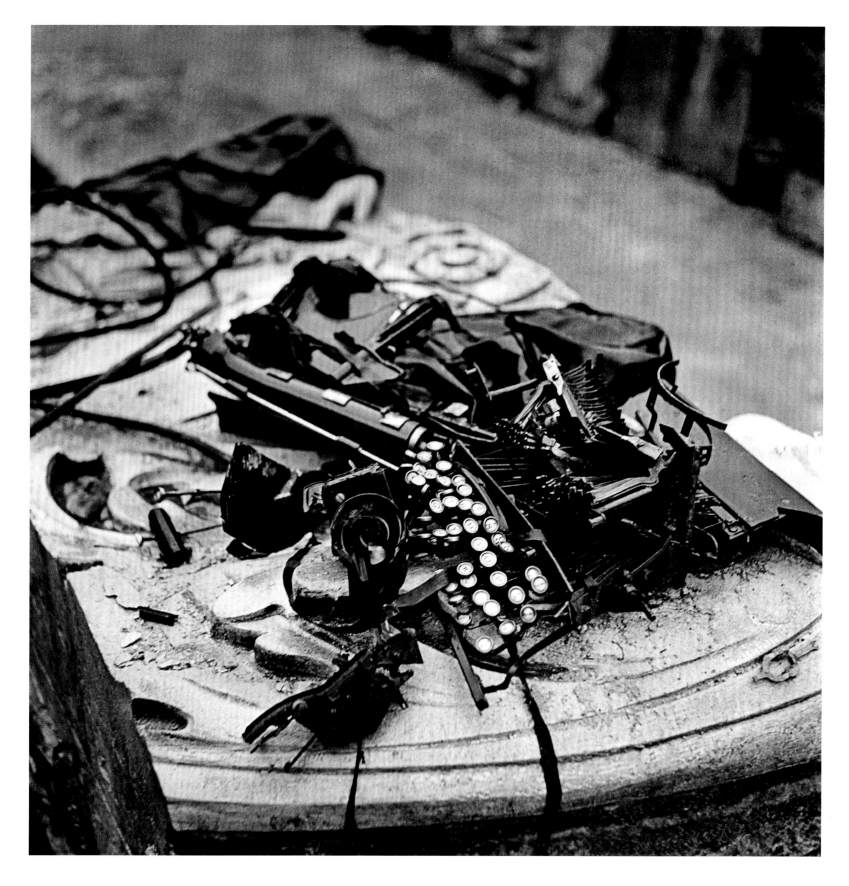

41　左：「布洛德伍（Broadwood）公司出品」。英國倫敦，一九四〇年。
42　「雷鳴頓無聲」（Remington Silent）。英國倫敦，一九四〇年。

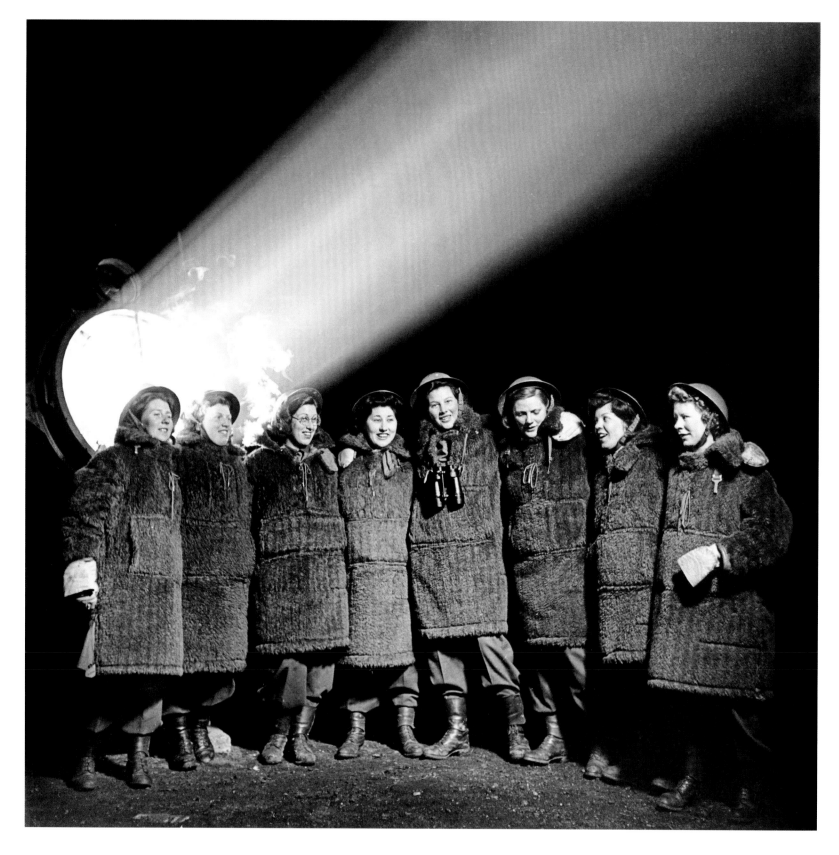

43 領土輔助部隊探照燈操作員（Pte Nina Mackie, Pte Margaret Owen, Pte 'Babs' Pascoe, Sgt Hazel Wilson, Pte Joan Bysh, Pte Kathleen Gibbons, Sgt Rheta Le Bretton, Cpt Mary Spofford）。南敏斯（South Mimms），英國倫敦北部，一九四三年。

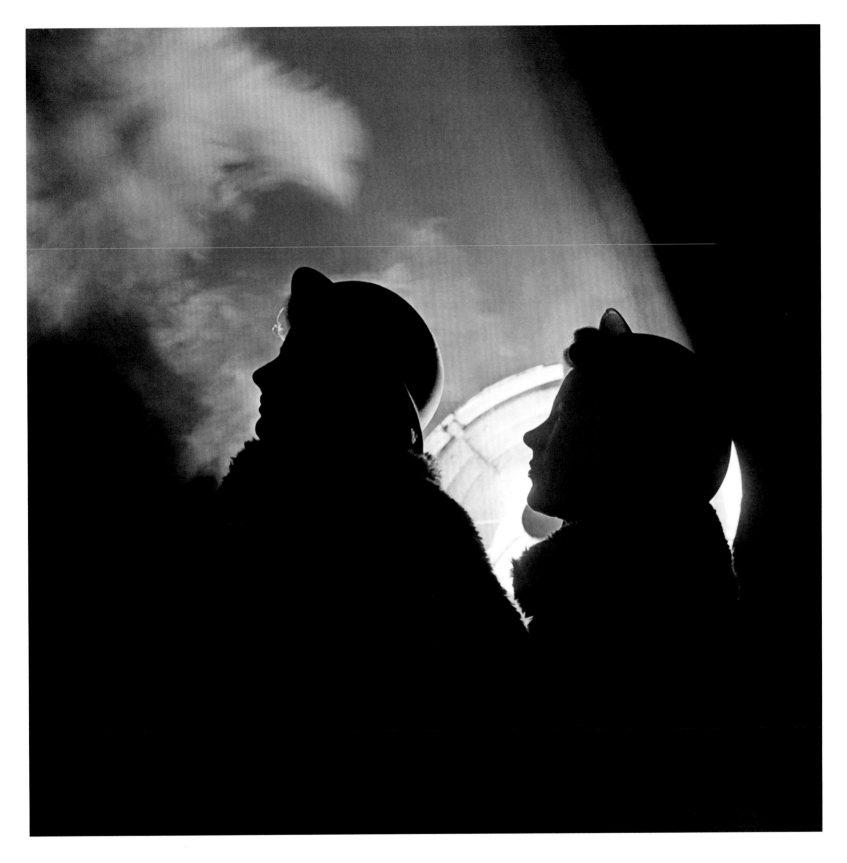

44　領土輔助部隊探照燈操作員。南敏斯，英國倫敦北部，一九四三年。

45　彼特・福布斯（Peter Forbes）身穿迷彩服。奧斯特利公園訓練學校（Osterley Park Training School），英國倫敦，一九四〇年。

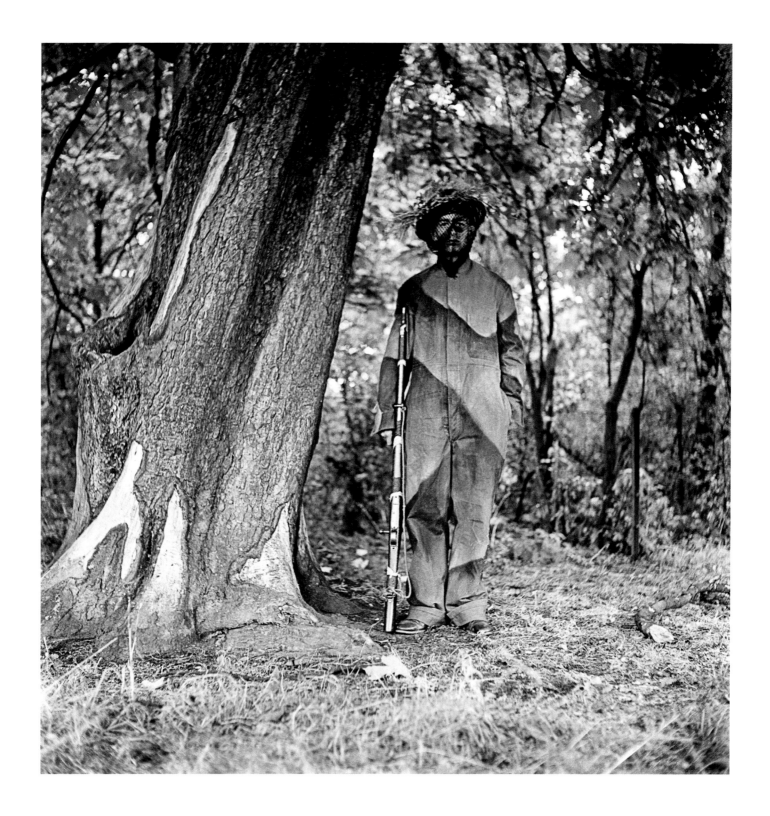

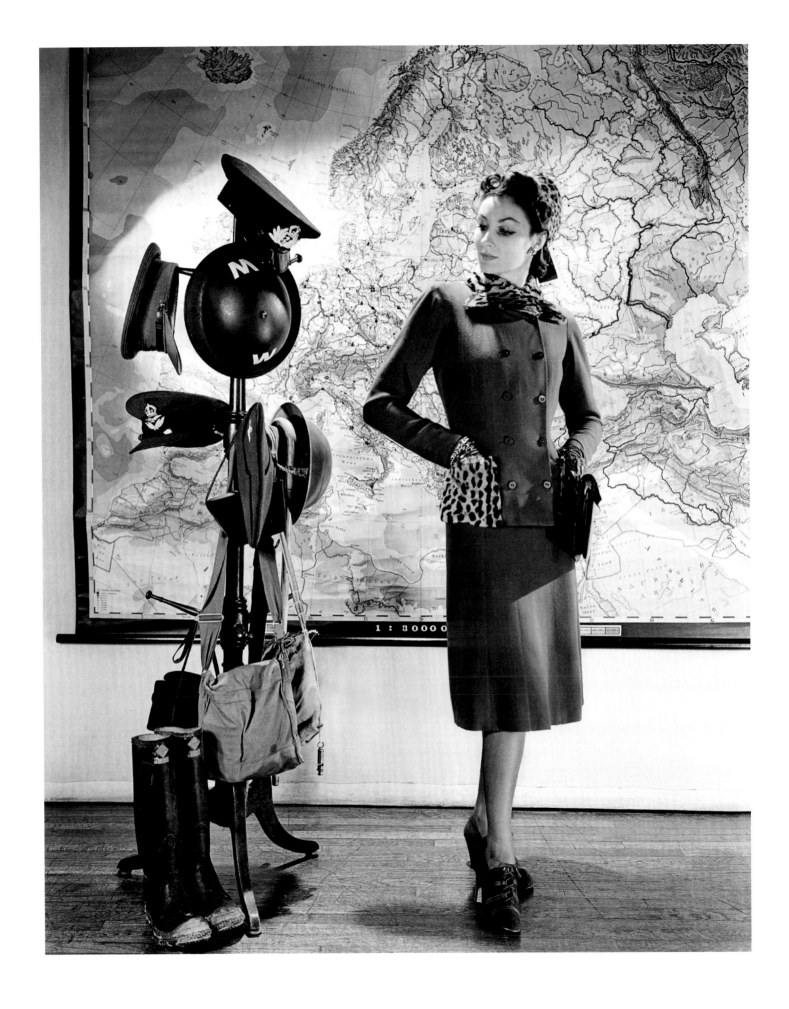

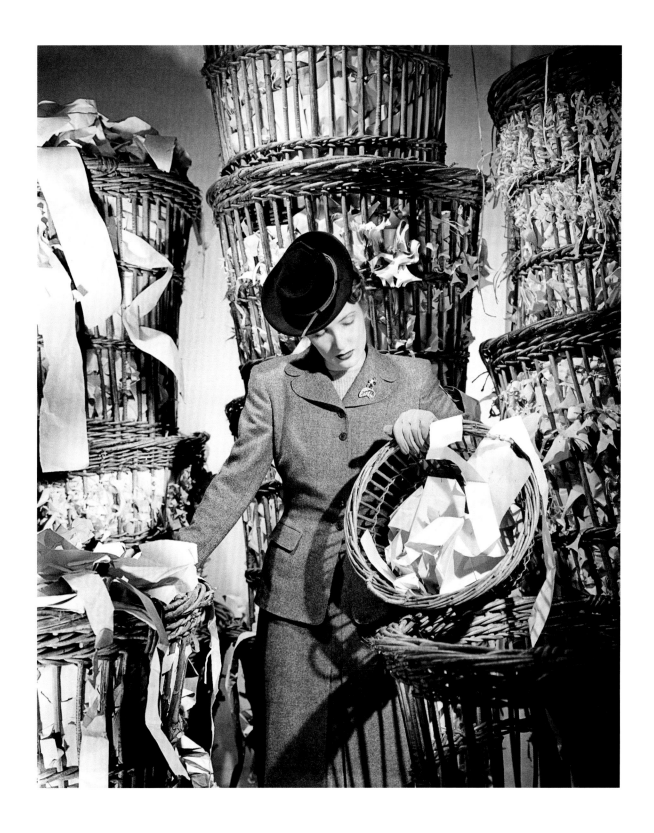

46　左：珊卓拉（Sandra）替皮杜（Pidoux）當模特。《時尚》雜誌工作室，英國倫敦，一九三九年。

47　「《時尚》雜誌本月選輯之戰時經濟」。《時尚》雜誌，英國倫敦，一九四三年。

48 「彩色褲襪」。《時尚》雜誌，英國倫敦，一九四一年。
49 「最溫暖的生存，黑貂是美麗的棕色毛皮」。《時尚》雜誌，英國倫敦，一九四一年。

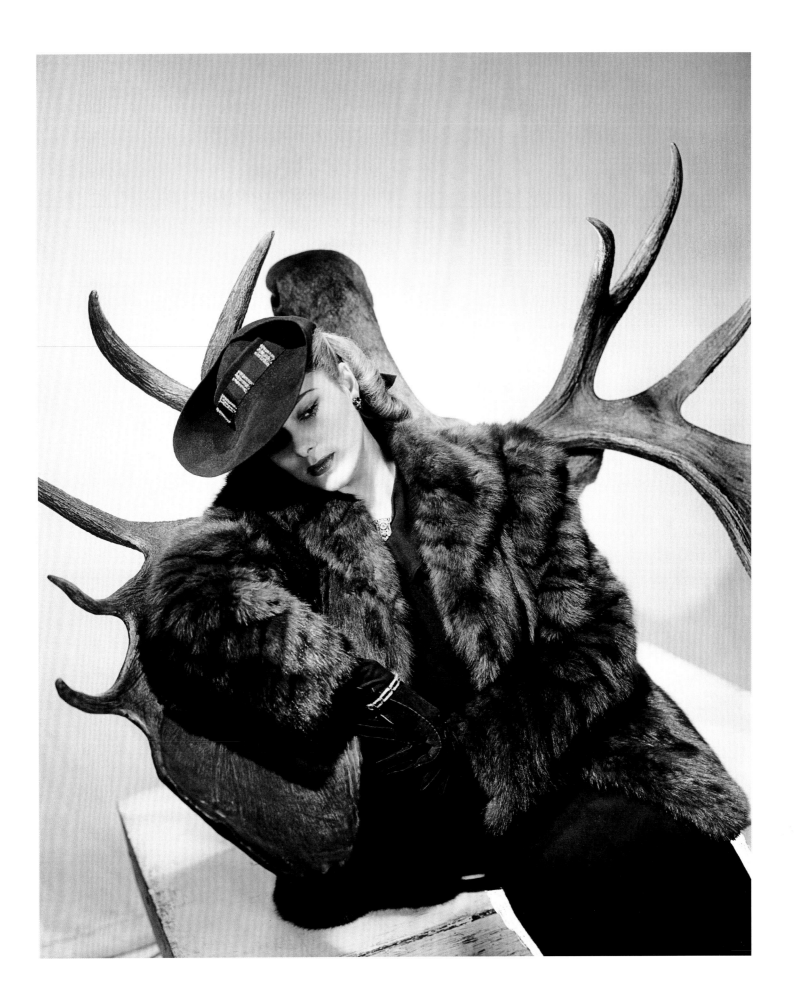

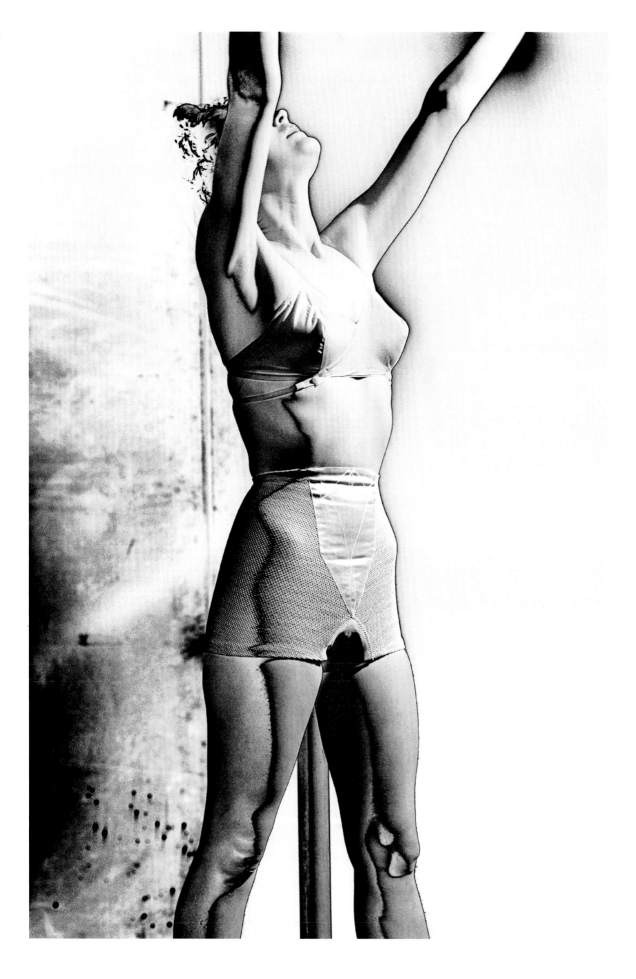

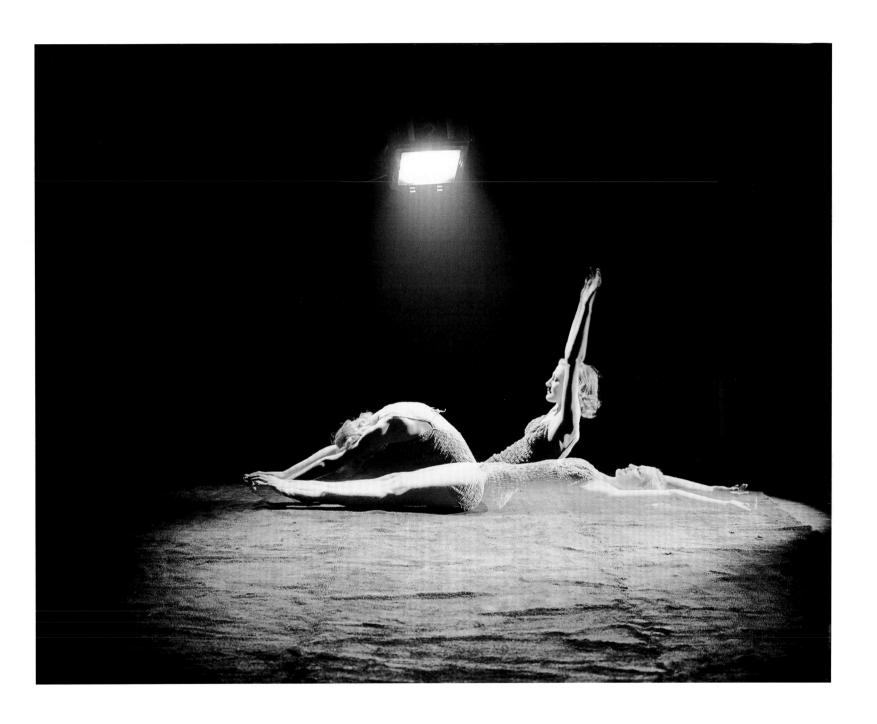

50　左：中途曝光技法拍攝的女性內衣。《時尚》雜誌，英國倫敦，一九四二年。

51　「為大推動（big push）暖身」。《時尚》雜誌，英國倫敦，一九四二年。

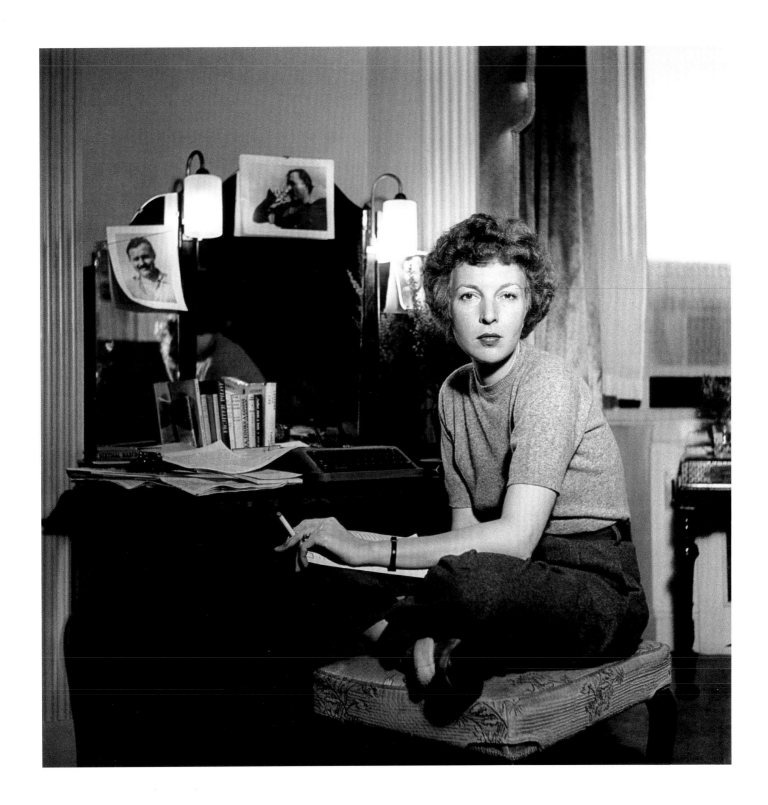

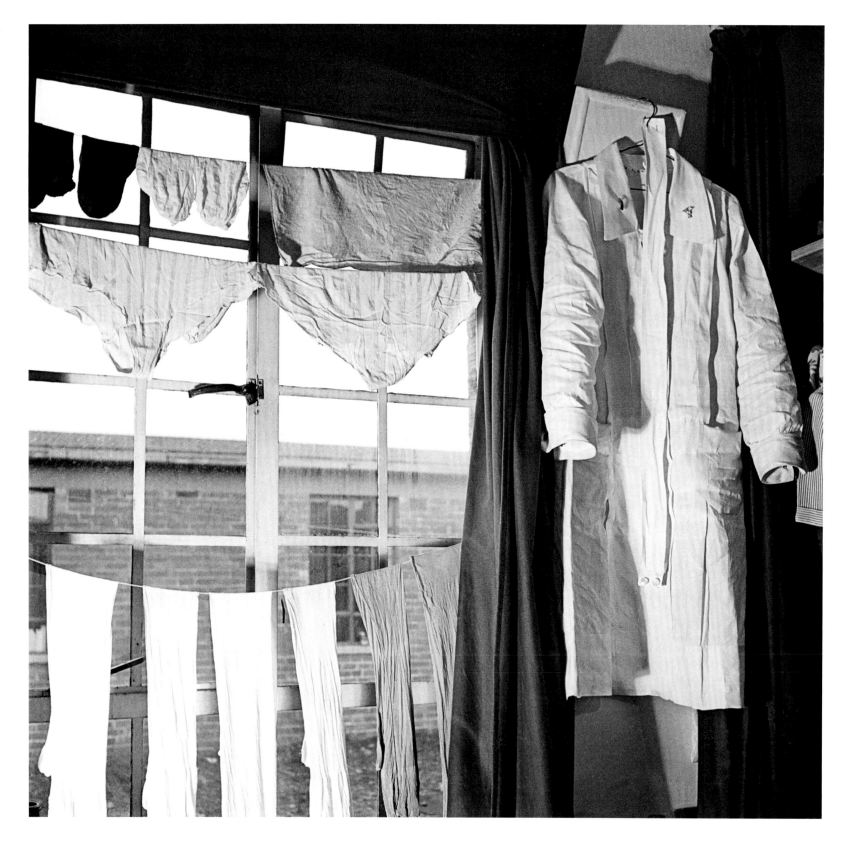

53　美軍護士宿舍，邱吉爾醫院（Churchill Hospital）。英國牛津，一九四三年。
54　右：手術用手套經過消毒後掛在架上晾乾。邱吉爾醫院，英國牛津，一九四三年。

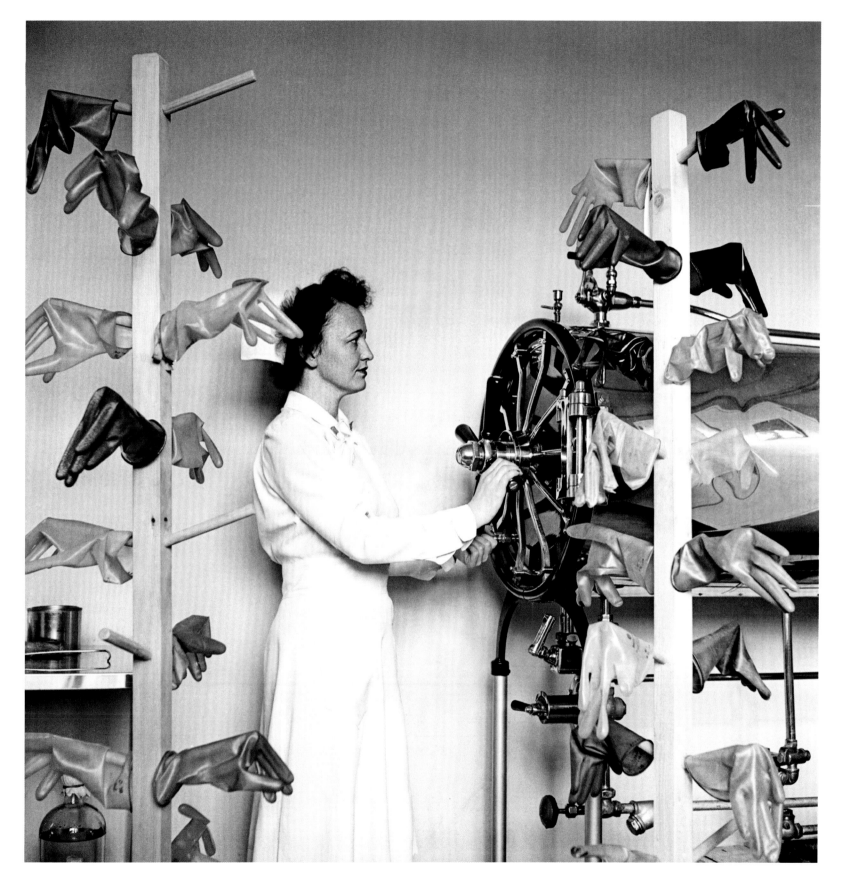

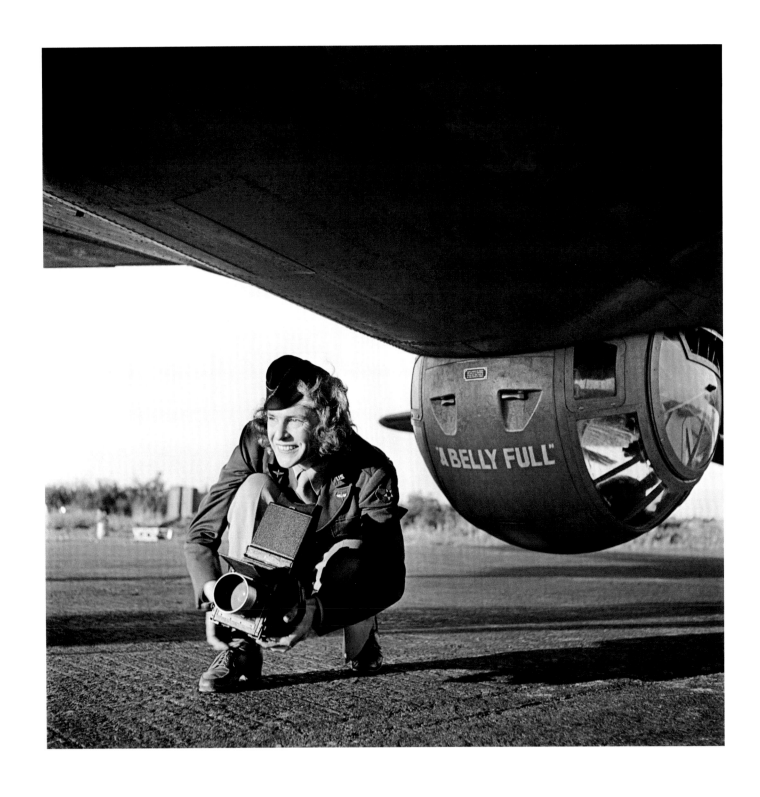

55 瑪格麗特‧波克－懷特（Margaret Bourke-White）。第九十七轟炸機大隊，第八轟炸機司令部，伯勒布魯克（Polebrook），
英國北安普敦郡（Northamptonshire），一九四二年。

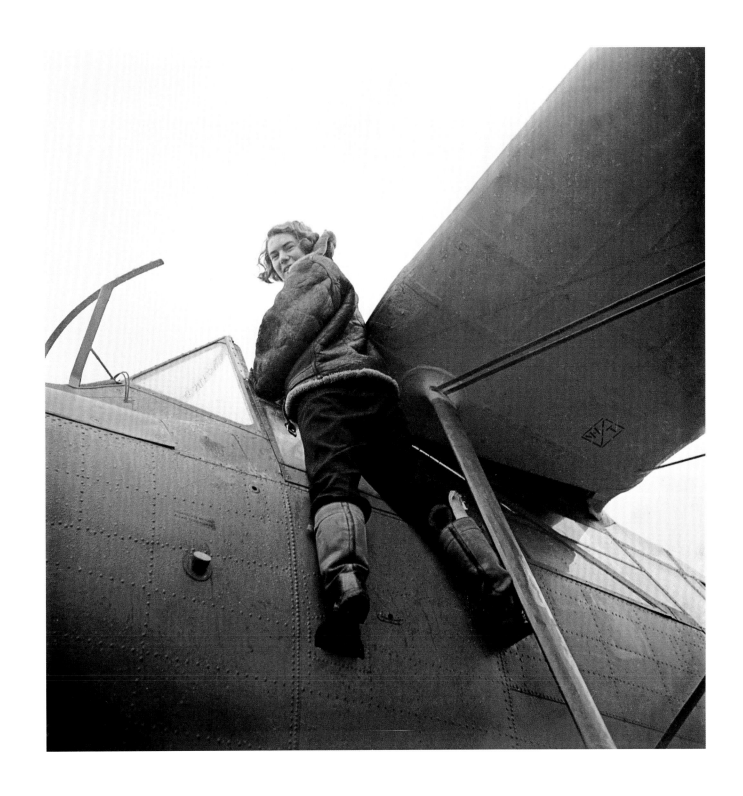

56 飛行員安・道格拉斯（Ann Douglas）爬進一架長鰭鮪式飛機裡。航空運輸輔助組織，白沃爾珊（White Waltham），英國波克夏（Berkshire），一九四二年。

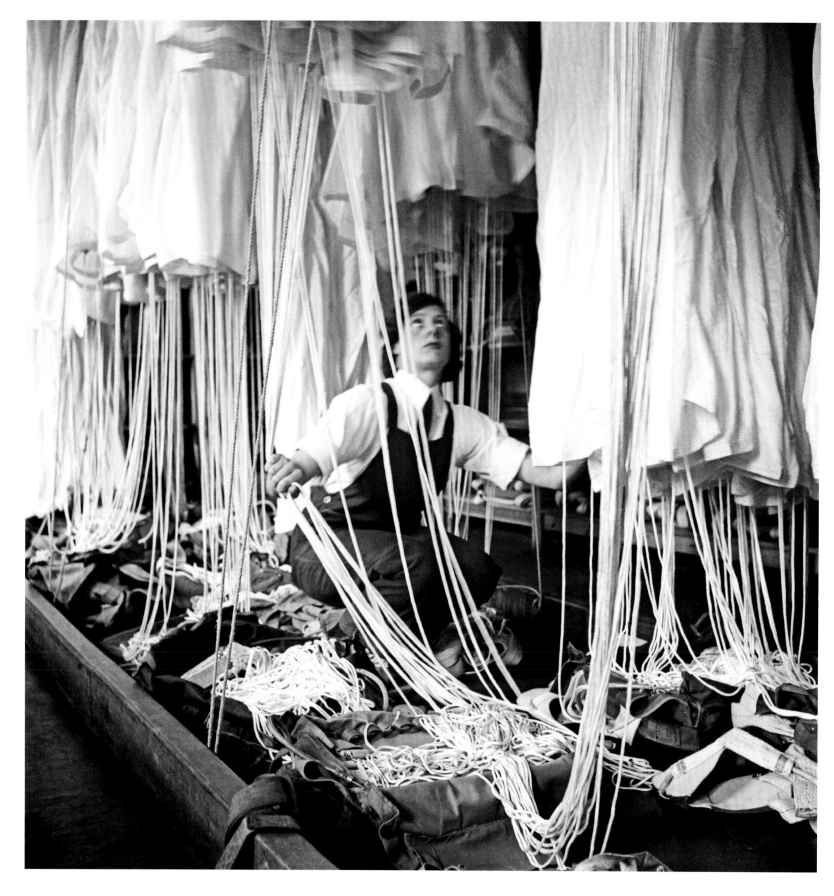

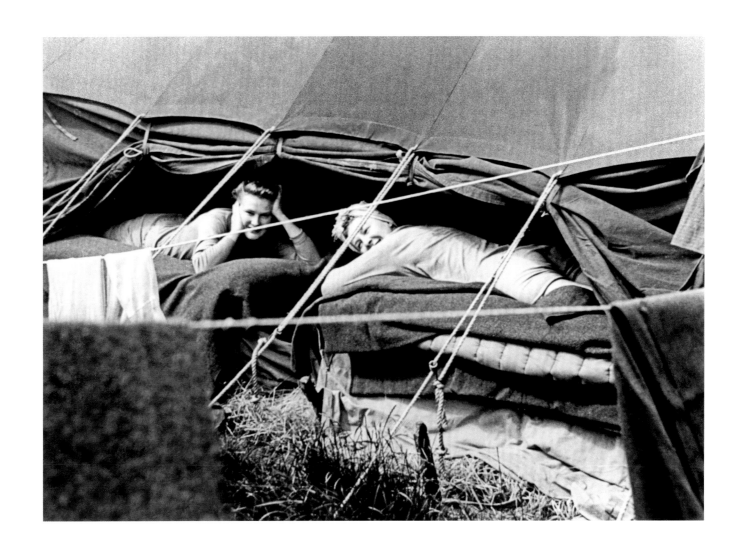

57 左：降落傘包裝人員。海軍航空隊（Fleet Air Arm），英國皇家女子海軍成員（WRNS），英國皇家海軍艦艇；英國海軍艦艇蒼鷺陸上基地（HMS Heron），
約維爾皇家海軍航空隊（RNAS Yeovilton），英國薩莫塞特，一九四一年。

58 休假的護士在第四十四號後送醫院裡休息。布里克維爾（Bricqueville），拉康布（La Cambe）附近，法國諾曼第，一九四四年。

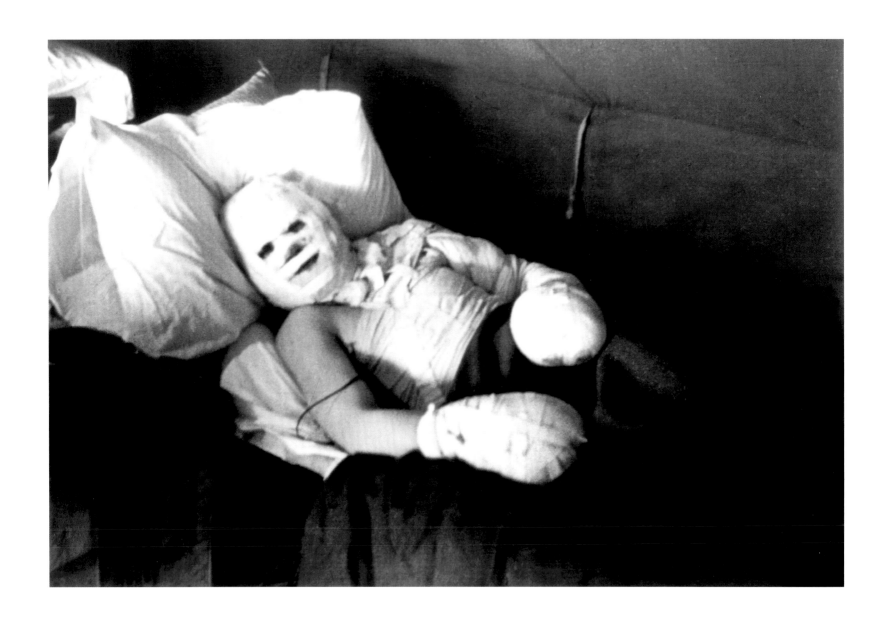

59 第四十四號後送醫院裡休息裡的嚴重燒燙傷病患。布里克維爾,法國諾曼第,一九四四年。

60 手術室。第四十四號後送醫院,布里克維爾,法國諾曼第,一九四四年。

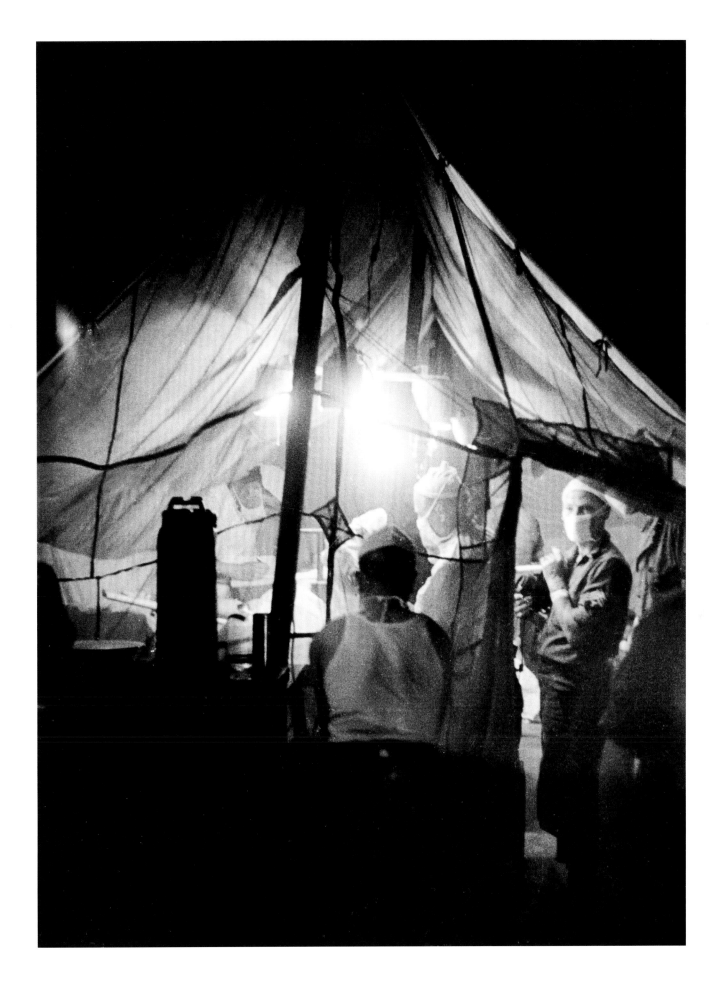

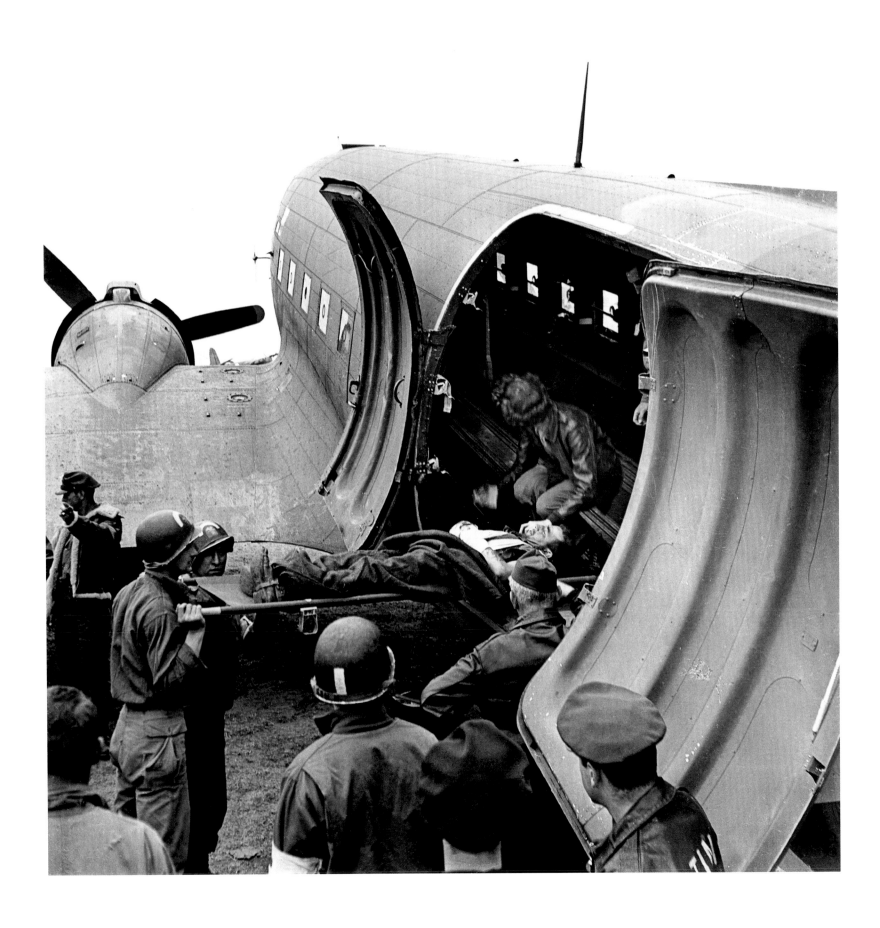

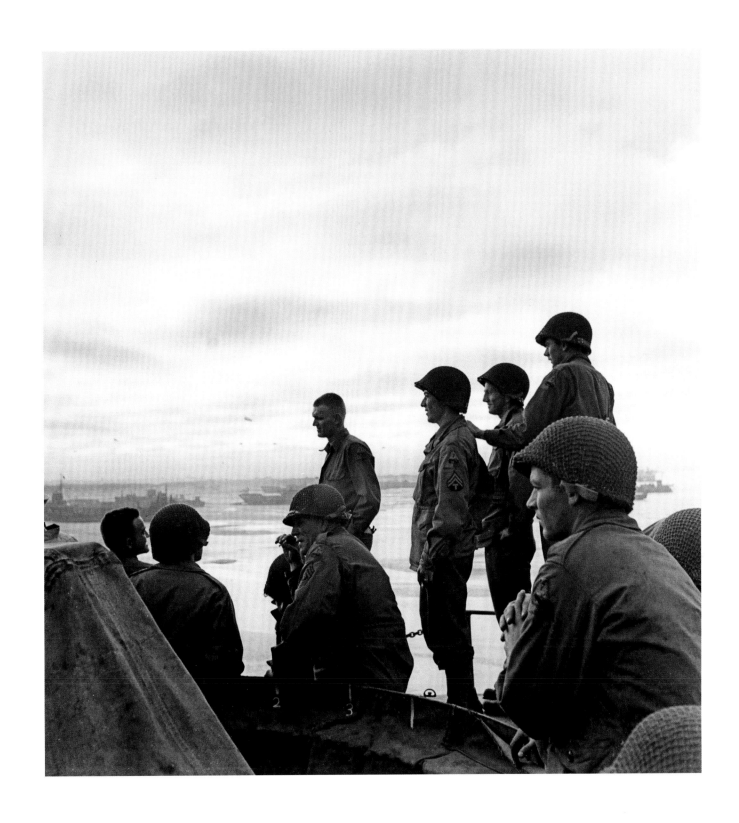

61　左：傷兵被運送到英格蘭。濱海聖洛朗（Saint-Laurent-sur-Mer）簡易跑道，法國諾曼第，一九四四年。

62　三七一號坦克登陸艦（LST）上的船員正在等待海岸退潮。奧馬哈海灘（Omaha Beach），法國諾曼第，一九四四年。

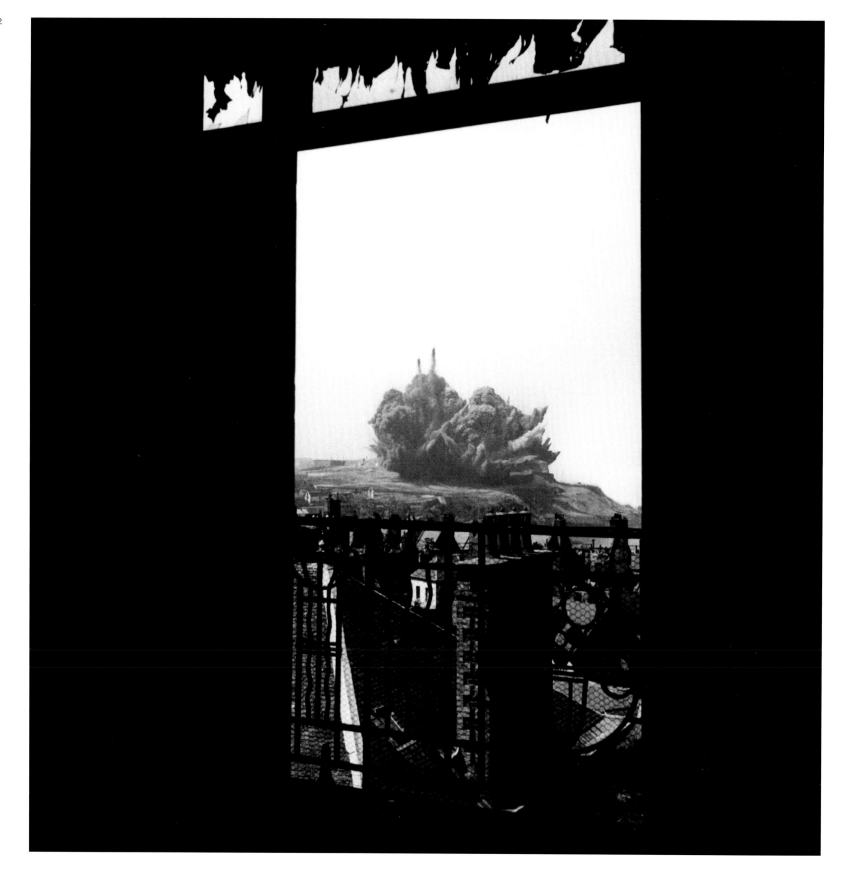

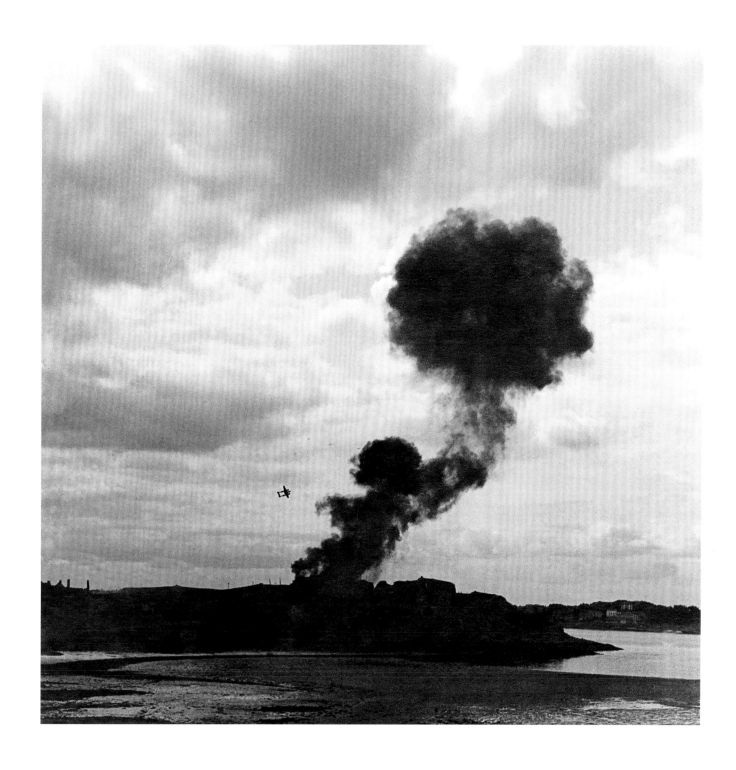

63　左：「碉堡陷落，高空轟炸」。法國聖馬洛，一九四四年。

64　「碉堡陷落：P38 戰鬥機（P38s-）投下第一批燒夷彈後，大團黑煙直衝上天」。法國聖馬洛，一九四四年。

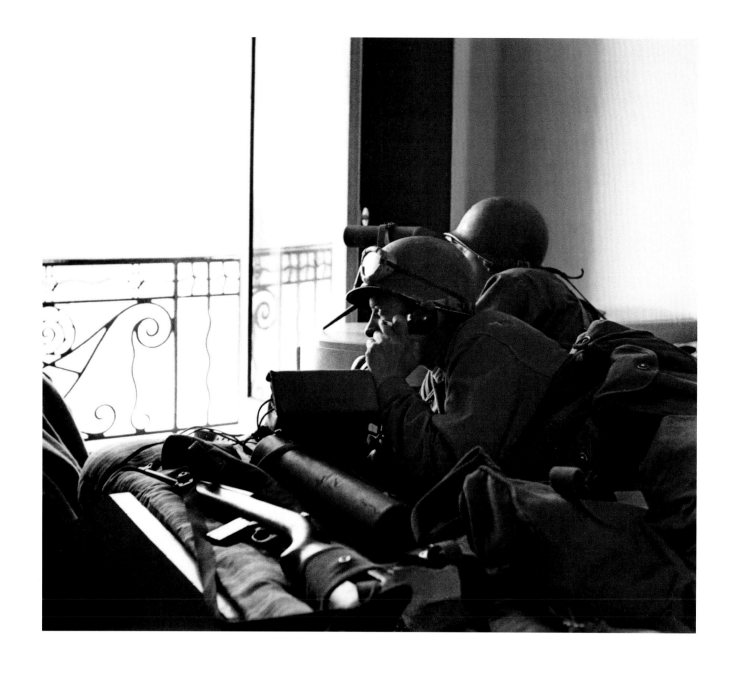

65　身在大使飯店（Hôtel Ambassadeurs）的砲兵偵查員手持電話，指示砲兵對大貝嶼（Grand Bey）和聖馬洛老城區開火。法國聖馬洛，一九四四年。

66　斯皮迪上校（Major Speedie）。美軍三二九團八十三師，法國聖馬洛，一九四四年。

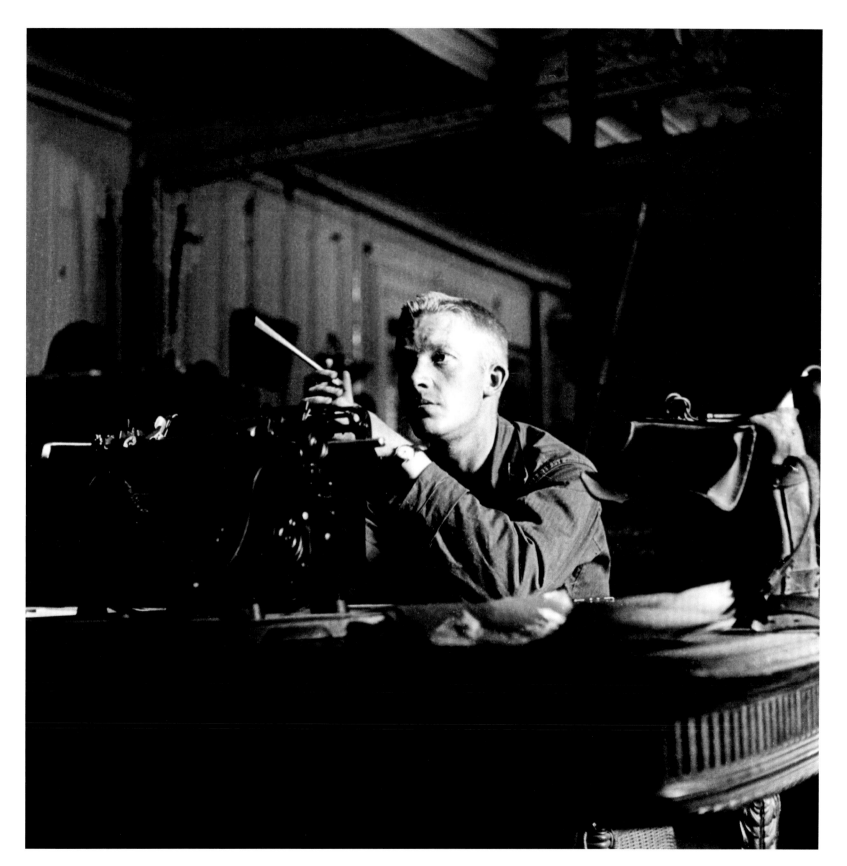

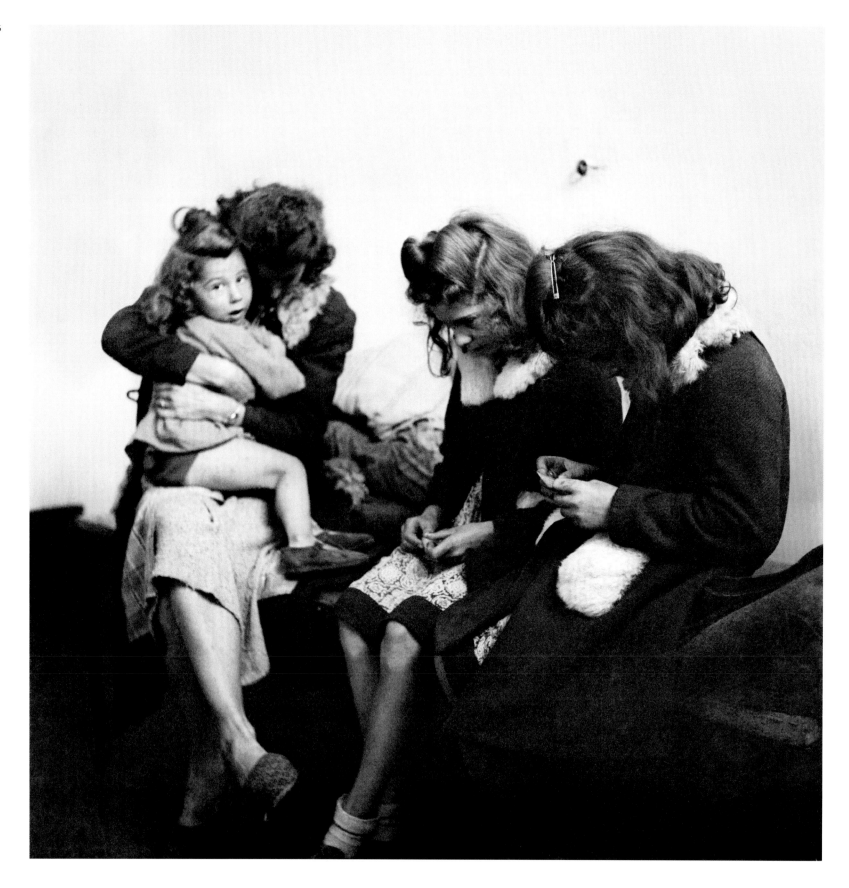

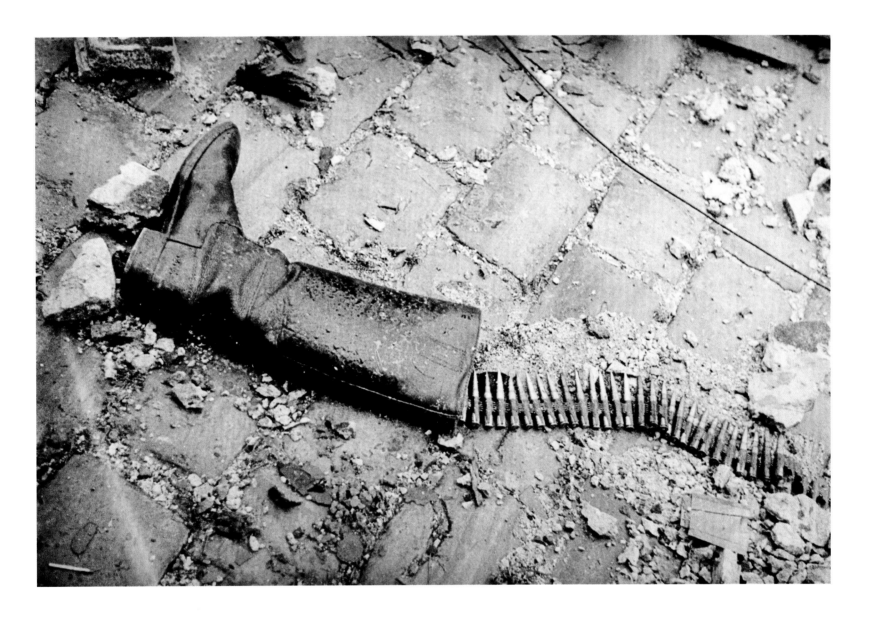

67 左：被控與德國人交往的女子及她的子女。法國聖馬洛，一九四四年。

68 靴子與子彈。法國聖馬洛，一九四四年。

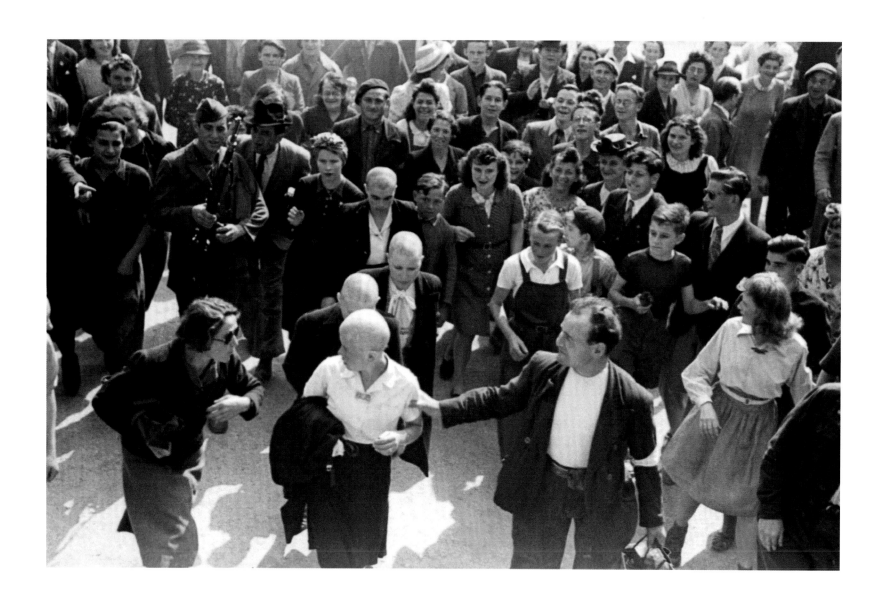

69　被指控為納粹協作者的女人。法國黑恩（Rennes），一九四四年。

70　因與德國人交往而被剃髮的法國女人正在遭受審問。法國黑恩，一九四四年。

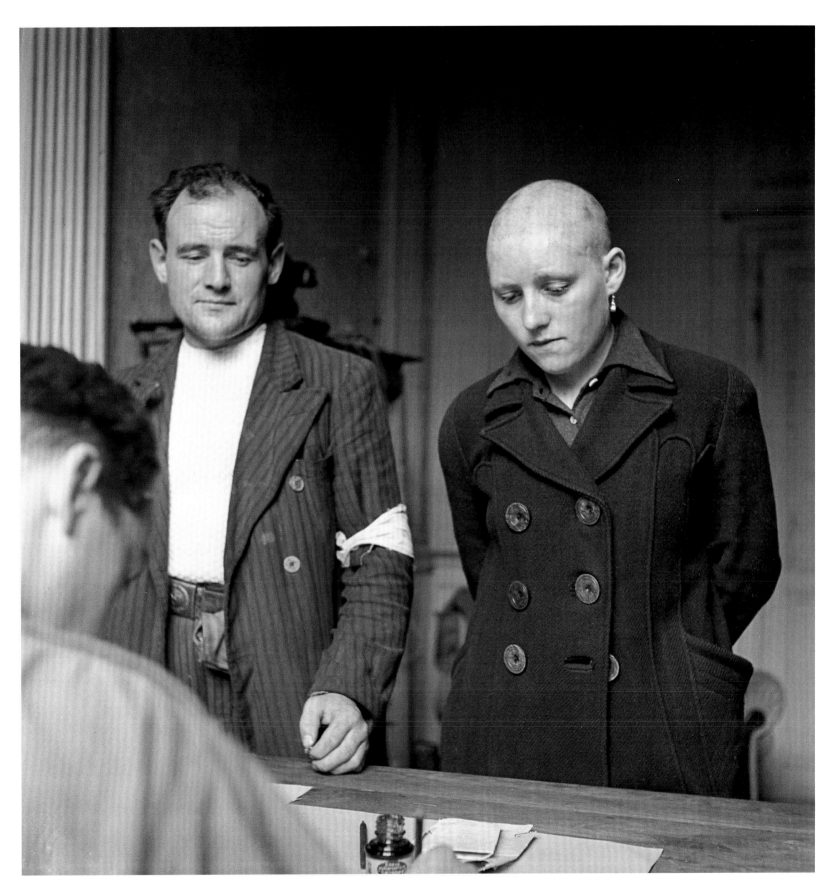

71 帕昆之家（Maison Paquin）的勝利慶祝活動。法國巴黎，一九四四年。

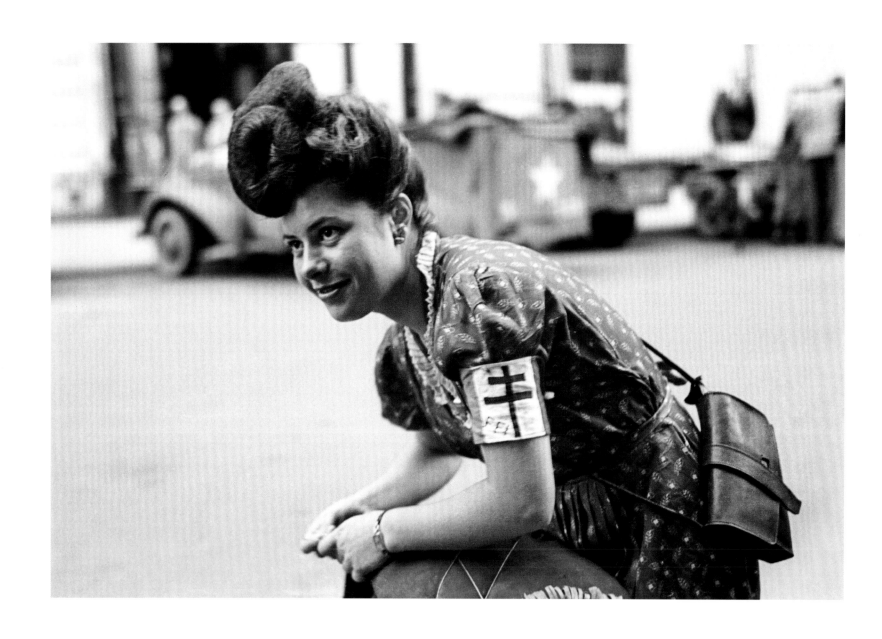

72　法國內地軍參與者。法國巴黎，一九四四年。

73　右：「兜風去：白色嫘縈洋裝」。艾菲爾鐵塔，法國巴黎，一九四四年。

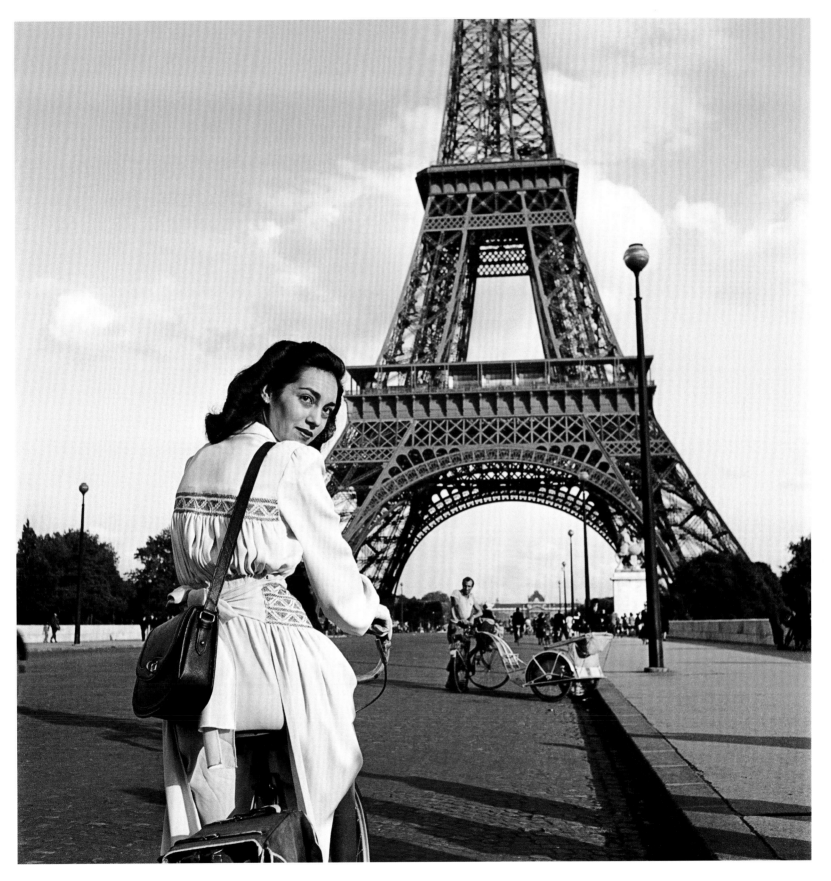

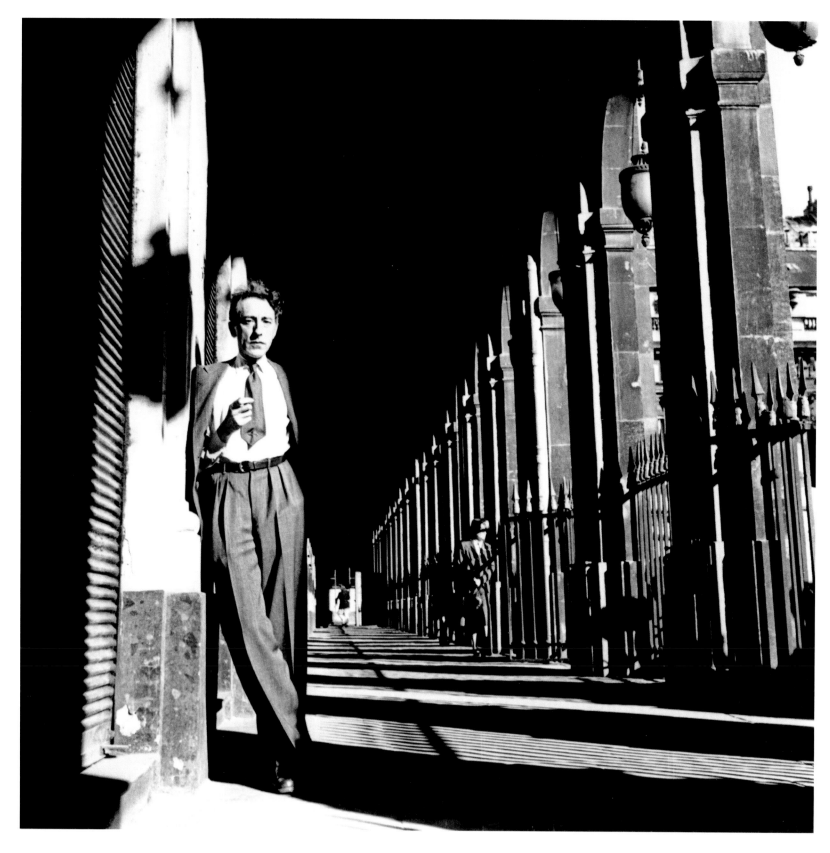

74 尚・考克多（Jean Cocteau）。皇家宮殿（Palais Royal）長廊，法國巴黎，一九四四年。

LIBÉRATION
迎接自由

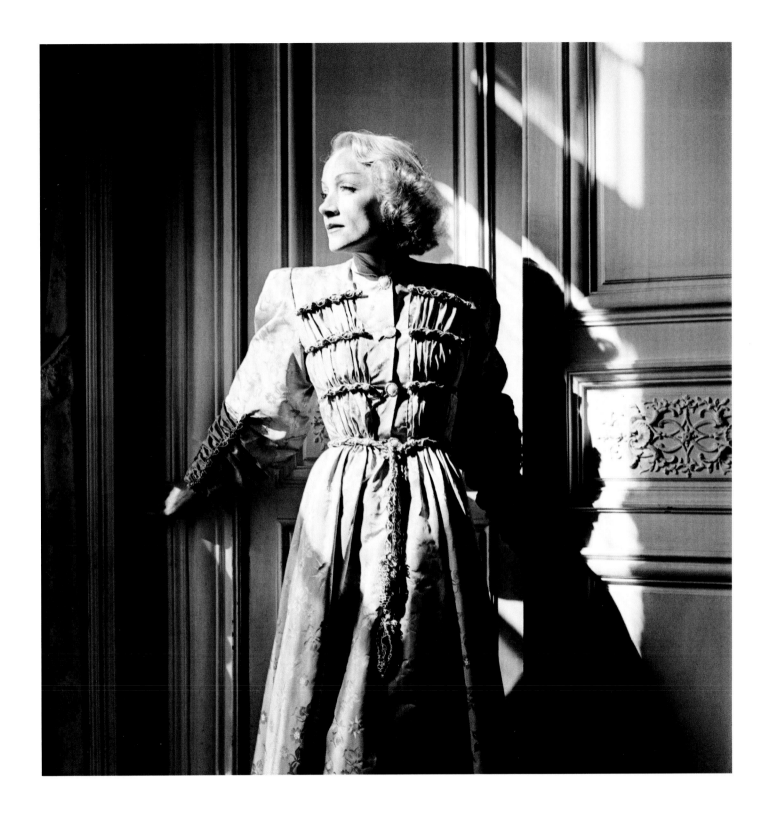

75 馬琳・狄崔夏（Marlene Dietrich）展示帕瑞麗（Schiaparelli）設計的罩衫。法國巴黎，一九四四年。

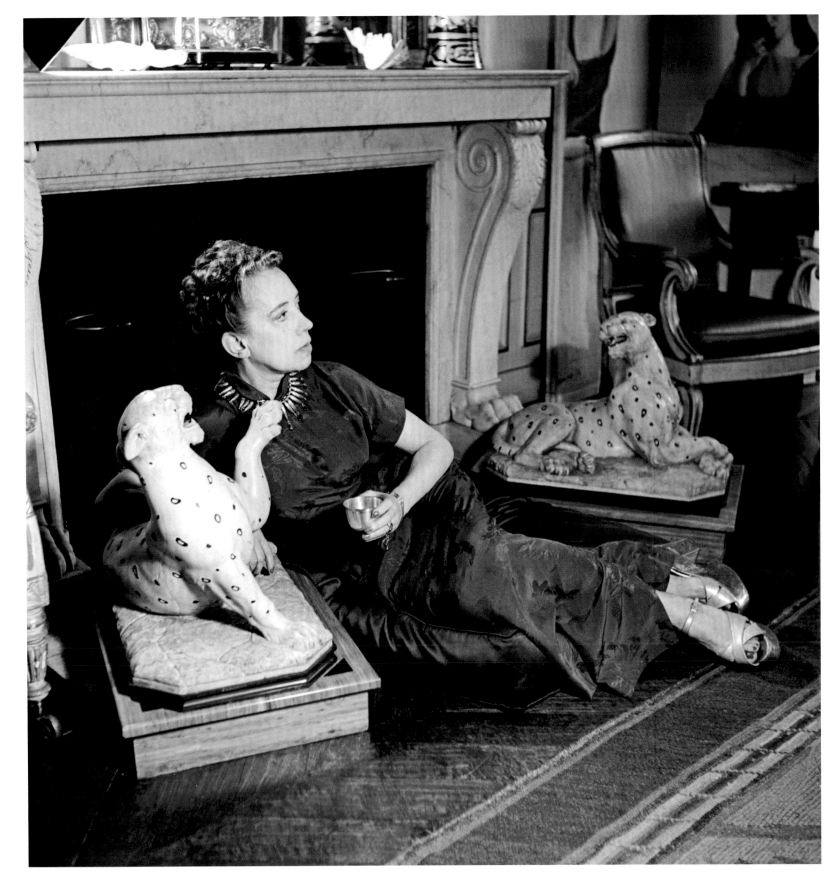

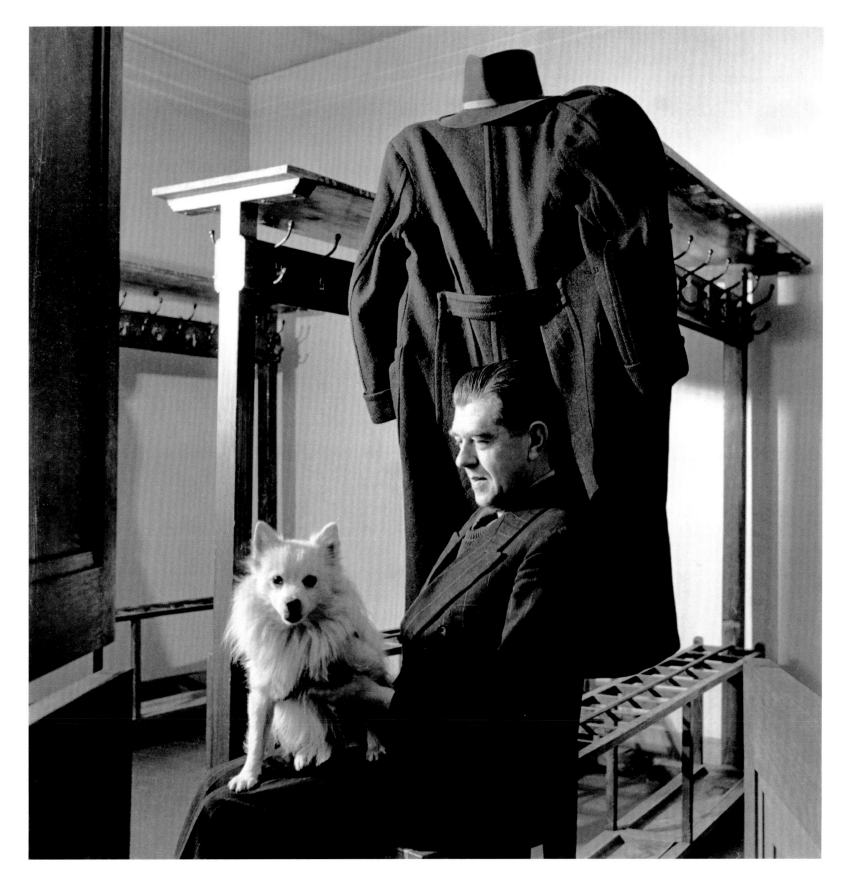

77 雷內‧馬格利特（René Magritte）與羅羅（LouLou）。比利時布魯塞爾，一九四四年。

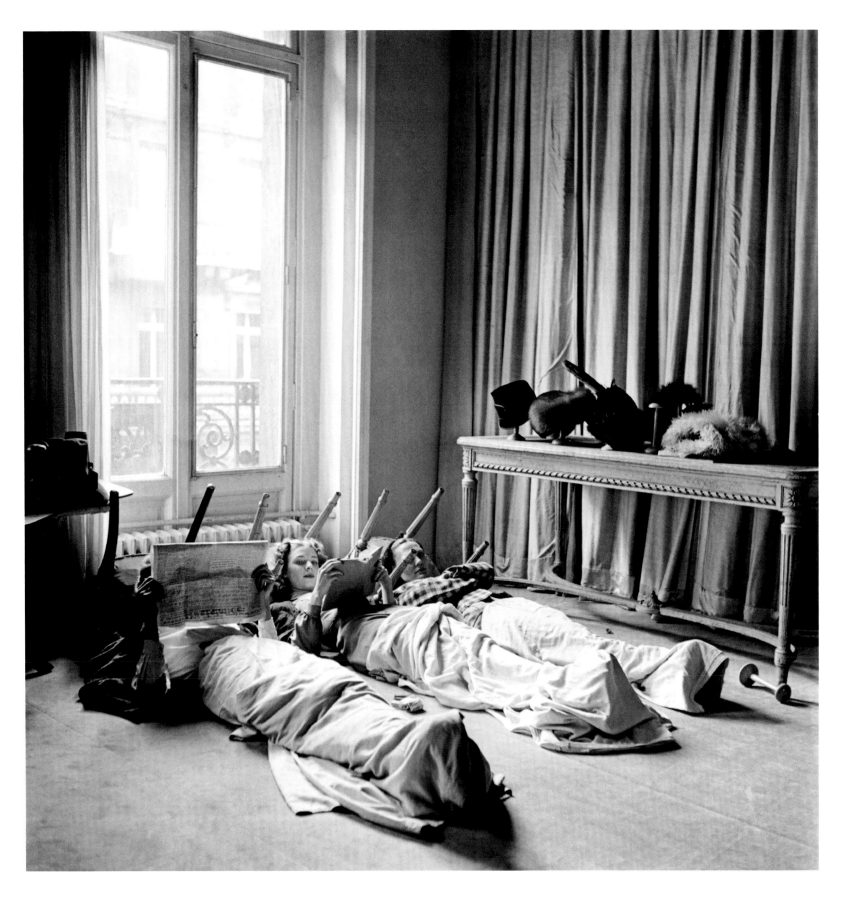

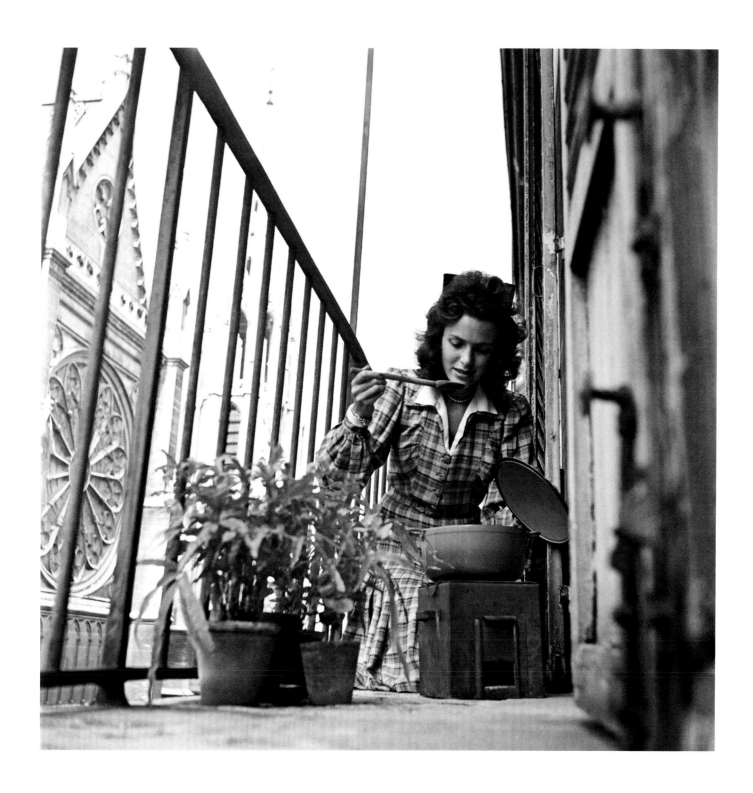

78　左：模特在時裝秀的間隙稍作休息。帕坤，法國巴黎，一九四四年。

79　塔布杜女士（Mme Tabourdeau）在家用小炭爐燒飯。法國巴黎，一九四四年。

80　巴黎之役後，巴黎聖母院（Notre Dame）周遭的孩童。法國巴黎，一九四四年。

LIBERATION
迎接自由

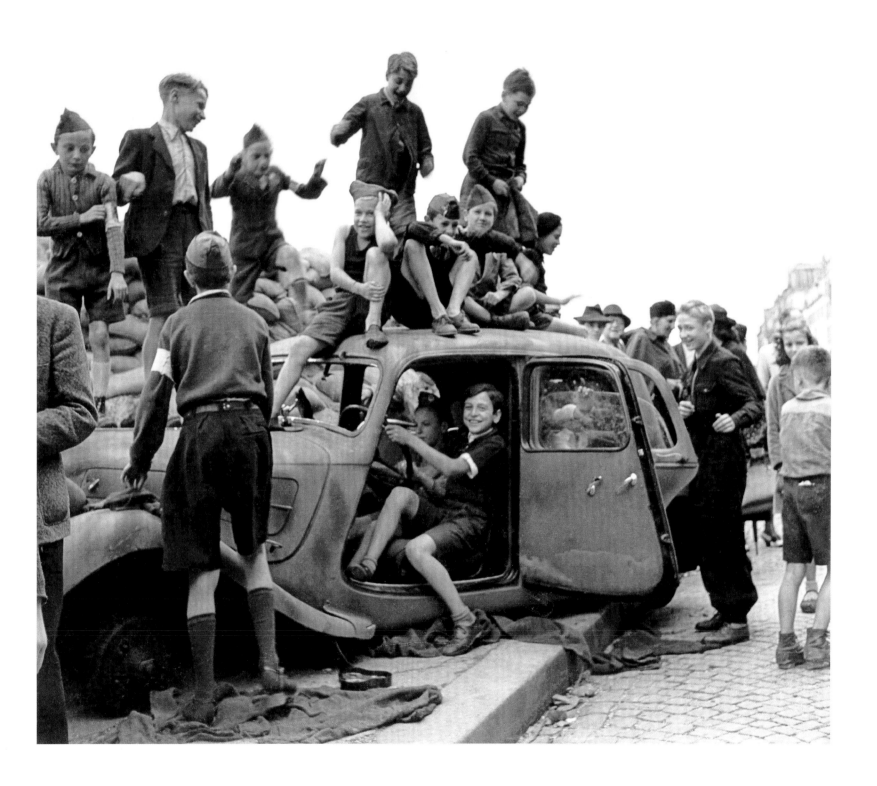

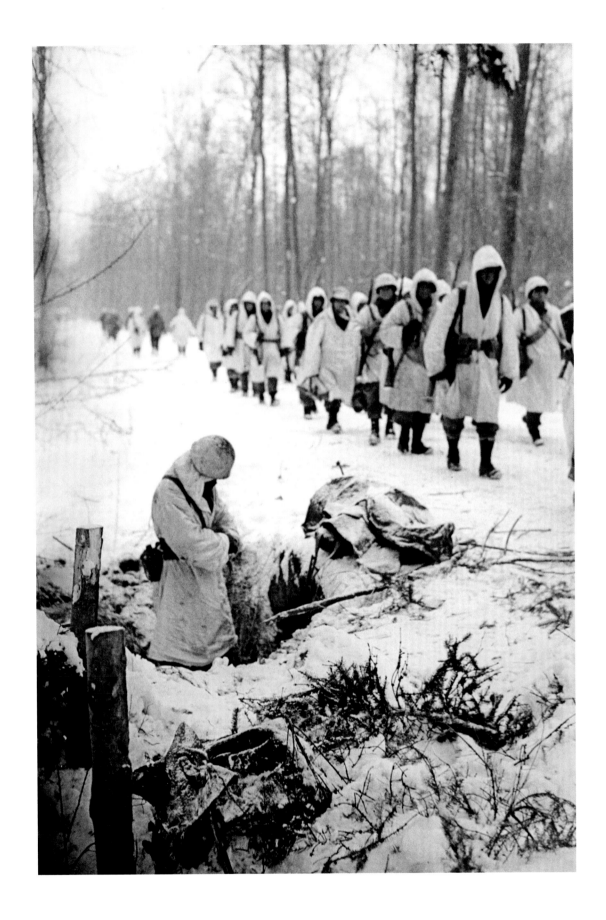

81 行進中的美國步兵。亞爾薩斯省，法國亞爾薩斯省，一九四五年。

82 「上帝熱線」。斯特拉斯堡（Strasbourg），法國亞爾薩斯省，一九四五年。

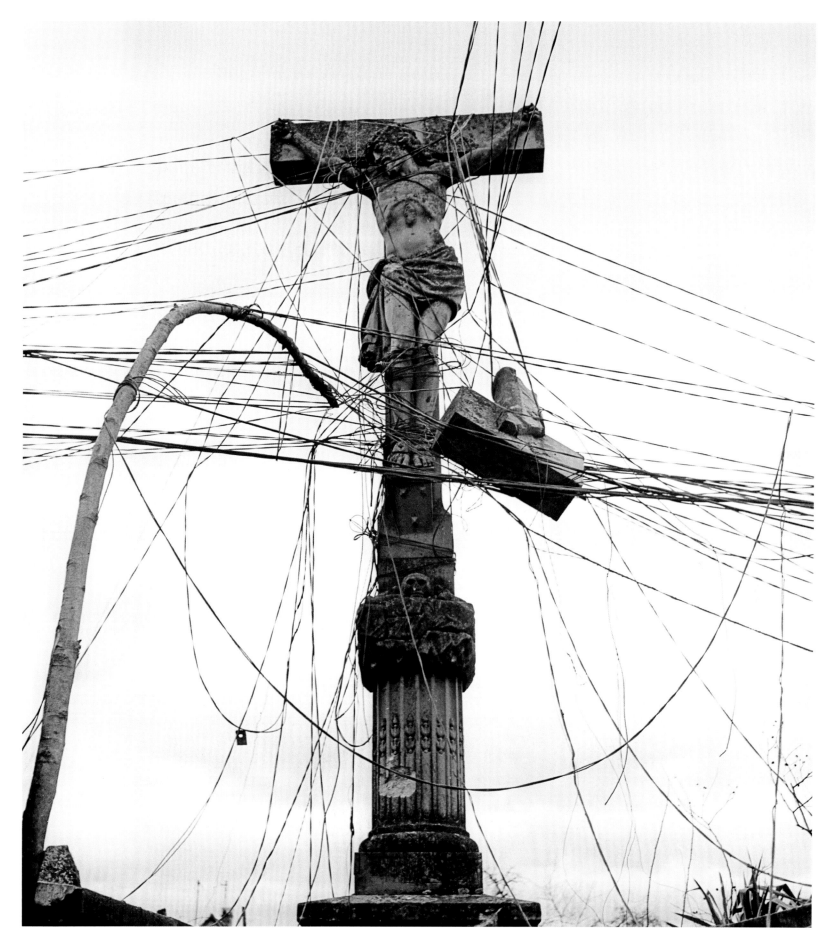

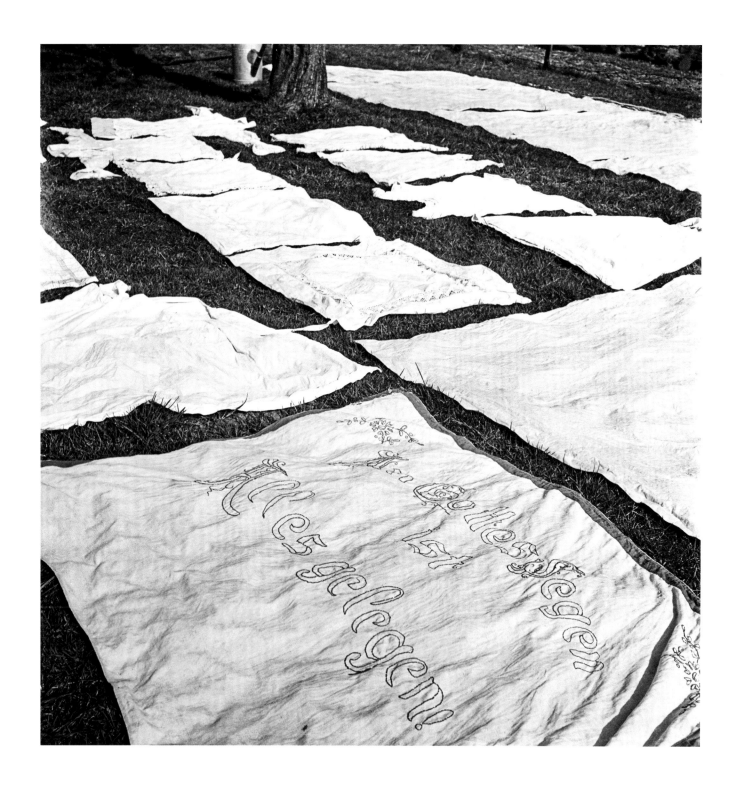

83 「鋪在地上的白色百姓衣物：以德文繡上天主教祝福話語」。德國亞琛（Aachen），一九四五年。

「鋪在地上的平民衣物」。德國亞琛，一九四五年。

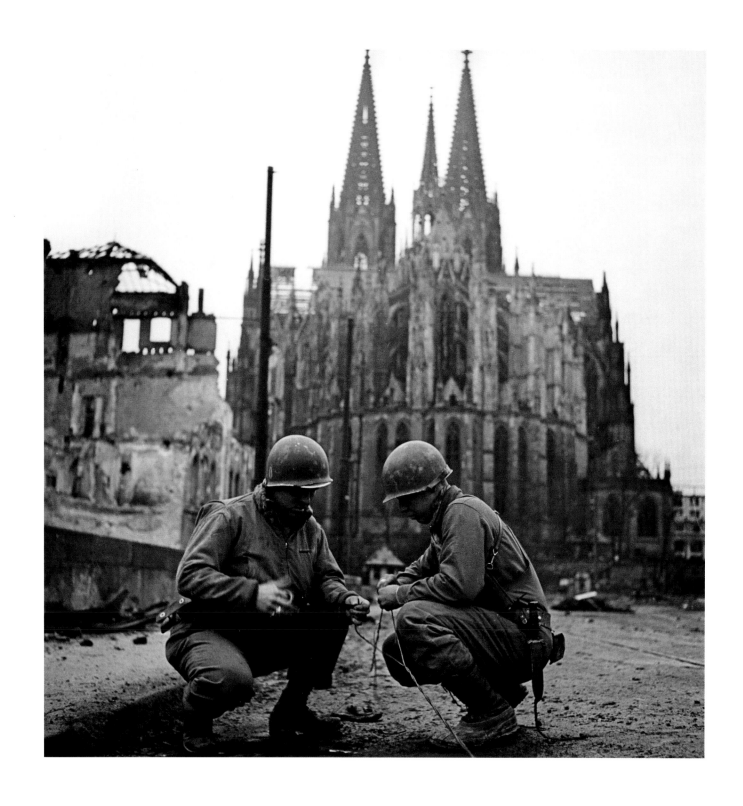

85 「第三裝甲師的接線員……這兩人是艾默瑞 · F · 賽尼克斯（Emery F. Sinex）和威廉 · 崔爾威勒（William Trierweiler）」。
德國科隆（Cologne），一九四五年。

86 右：兩位德國女子坐在公園長椅上。四周是斷垣殘壁，德國科隆，一九四五年。

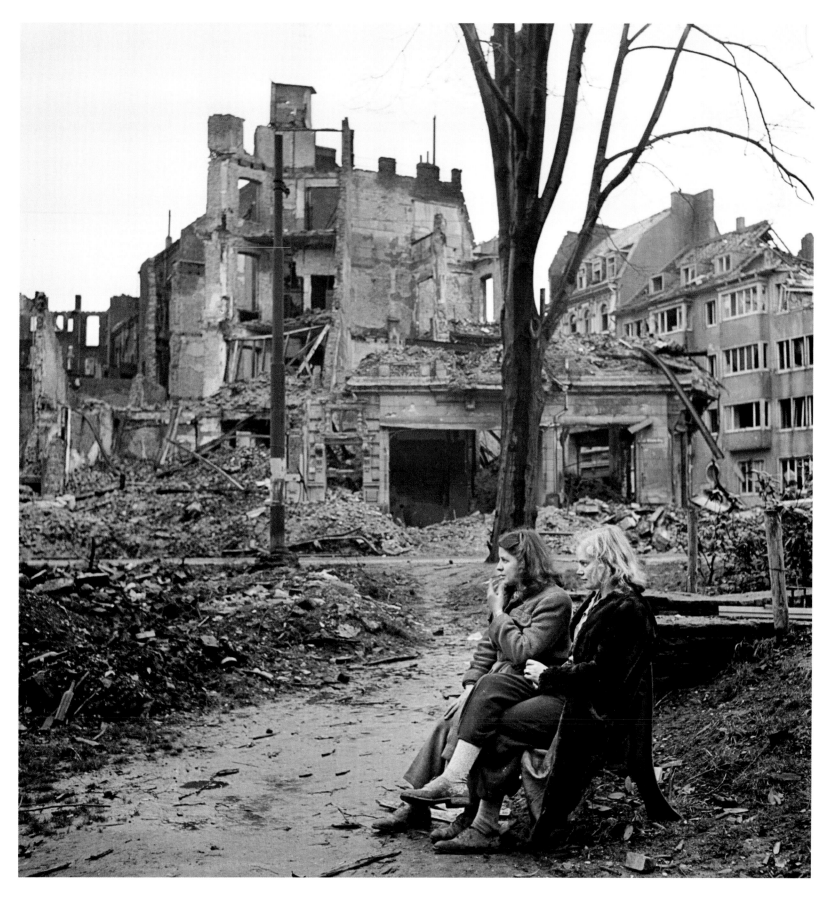

THE BANALITY OF EVIL
平庸之惡

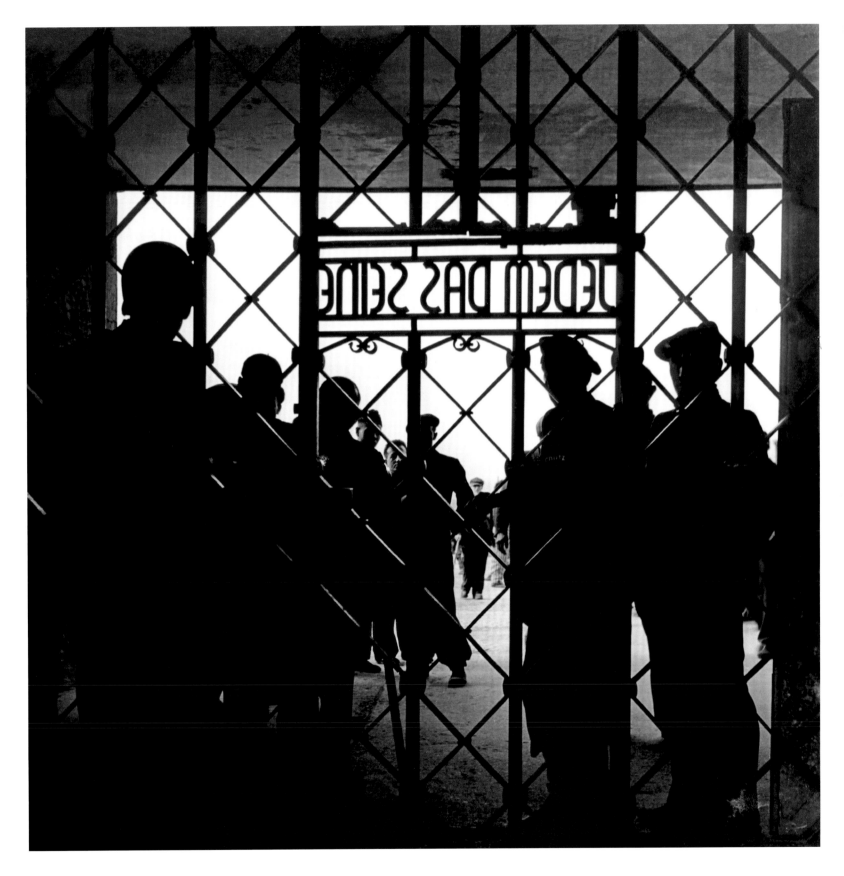

88　集中營入口。德國布痕瓦爾德（Buchenwald），一九四五年。

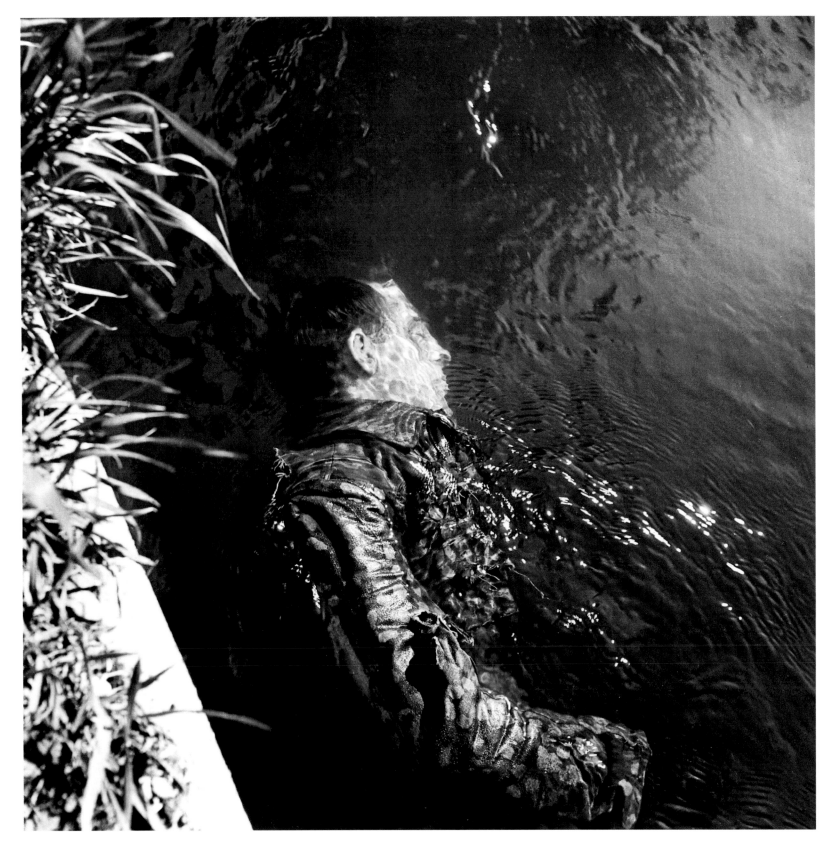

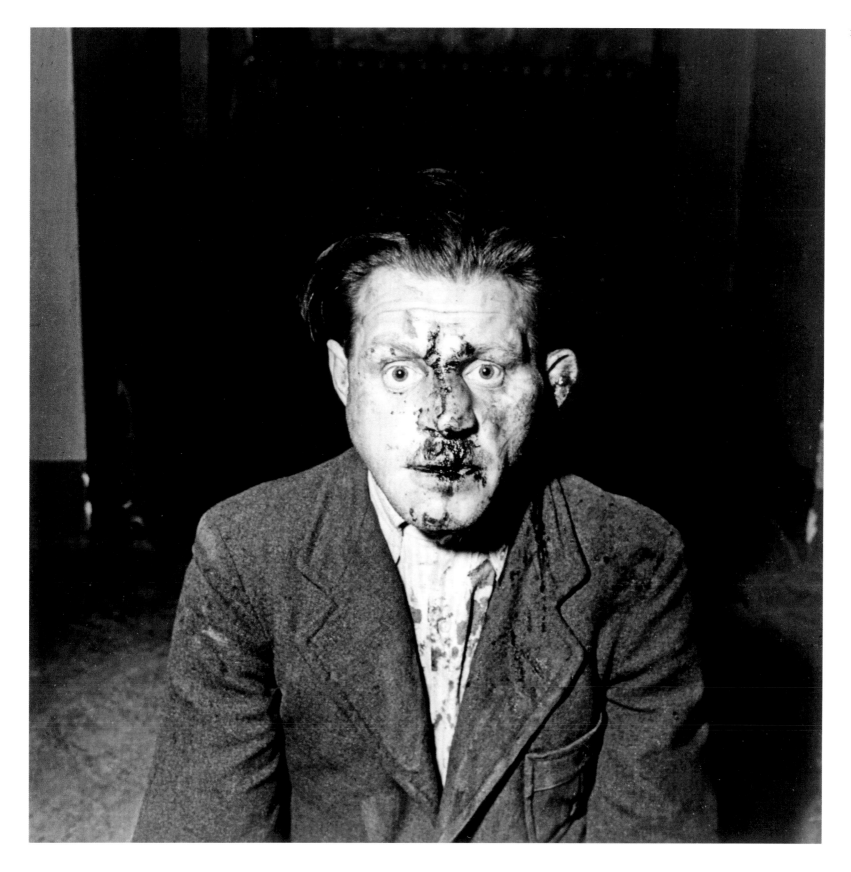

90 遭到毆打的囚犯守衛。德國布痕瓦爾德，一九四五年。

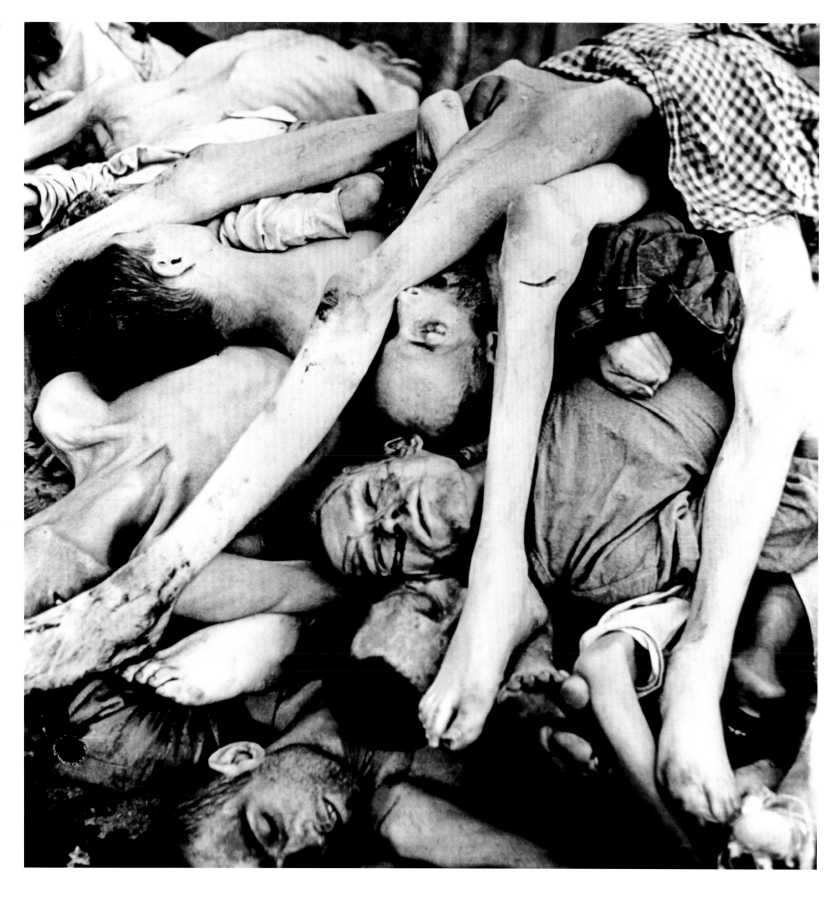

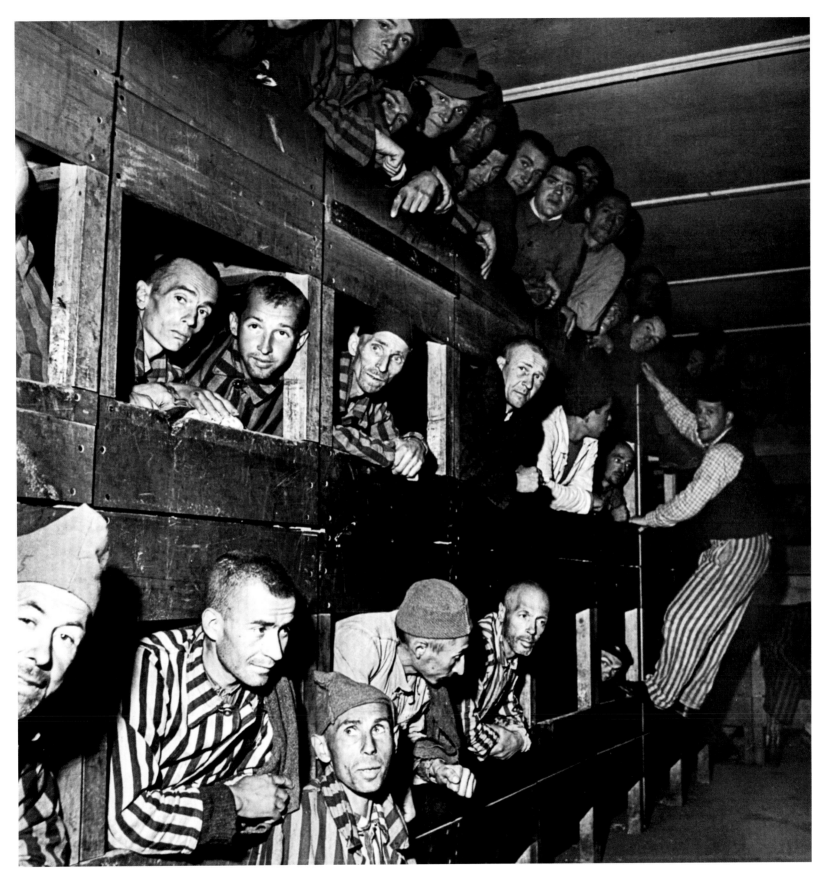

91 左：「集中營之可怖，不可遺忘，不可原諒」。德國布痕瓦爾德，一九四五年。

92 在床鋪上的重獲自由的囚犯。德國達豪，一九四五年。

93　重獲自由的囚犯與白骨一堆。德國布痕瓦爾德，一九四五年。

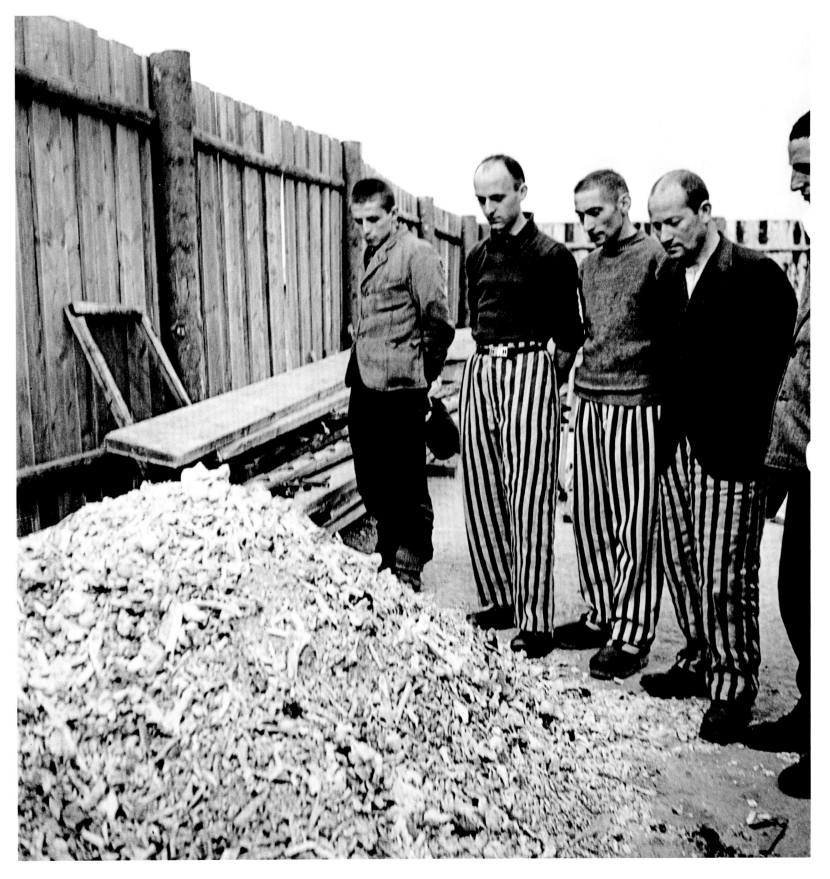

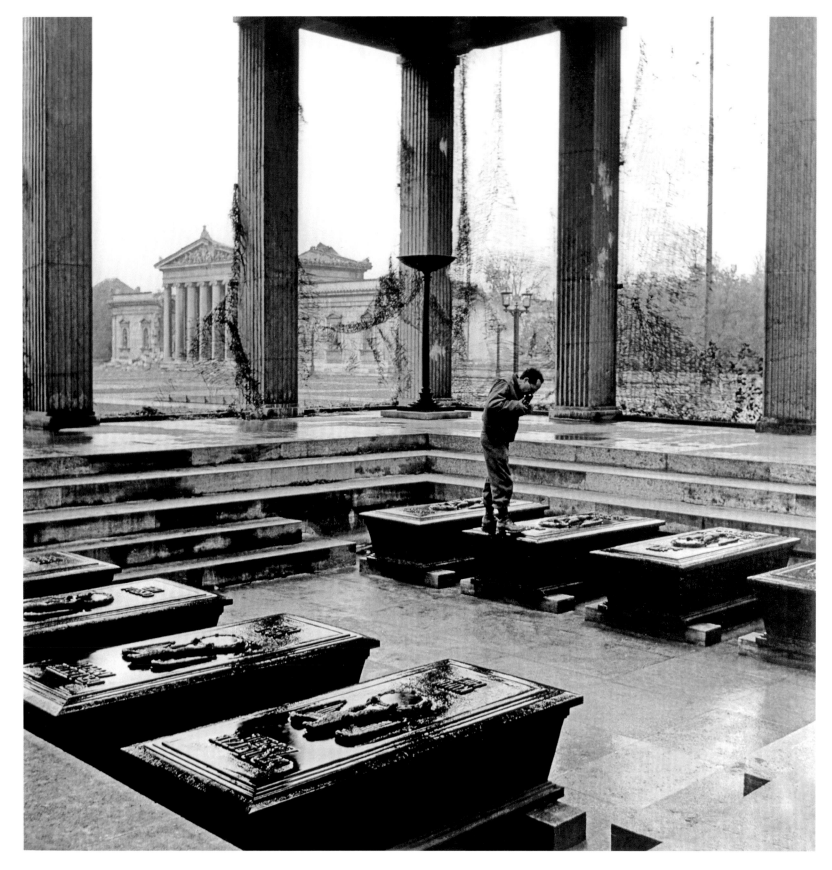

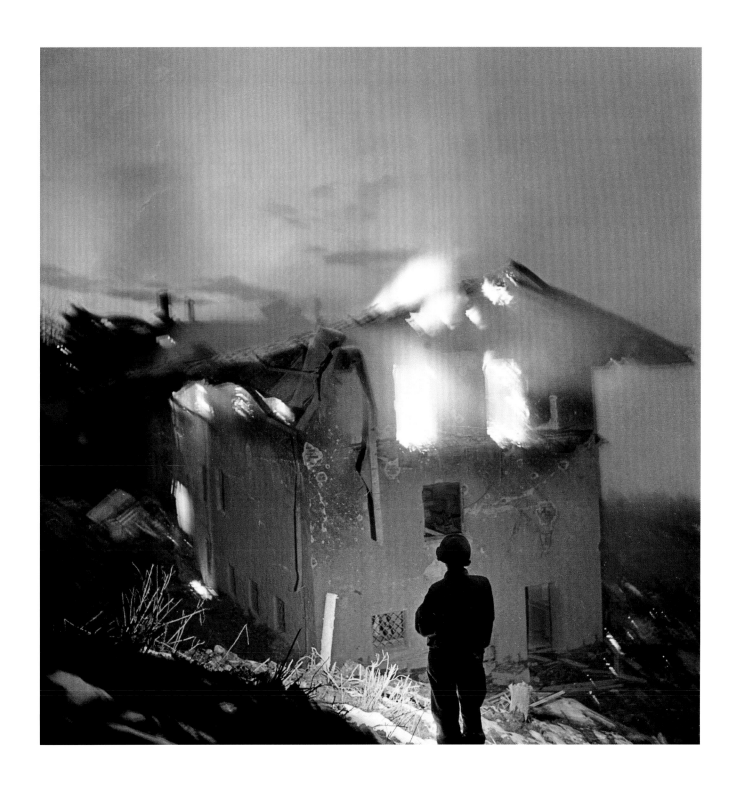

95 希特勒的巢穴（貝格霍夫 [Berghof]）遭納粹親衛隊縱火。上薩爾茲堡（Obersalzberg），德國巴伐利亞（Bavaria），一九四五年。

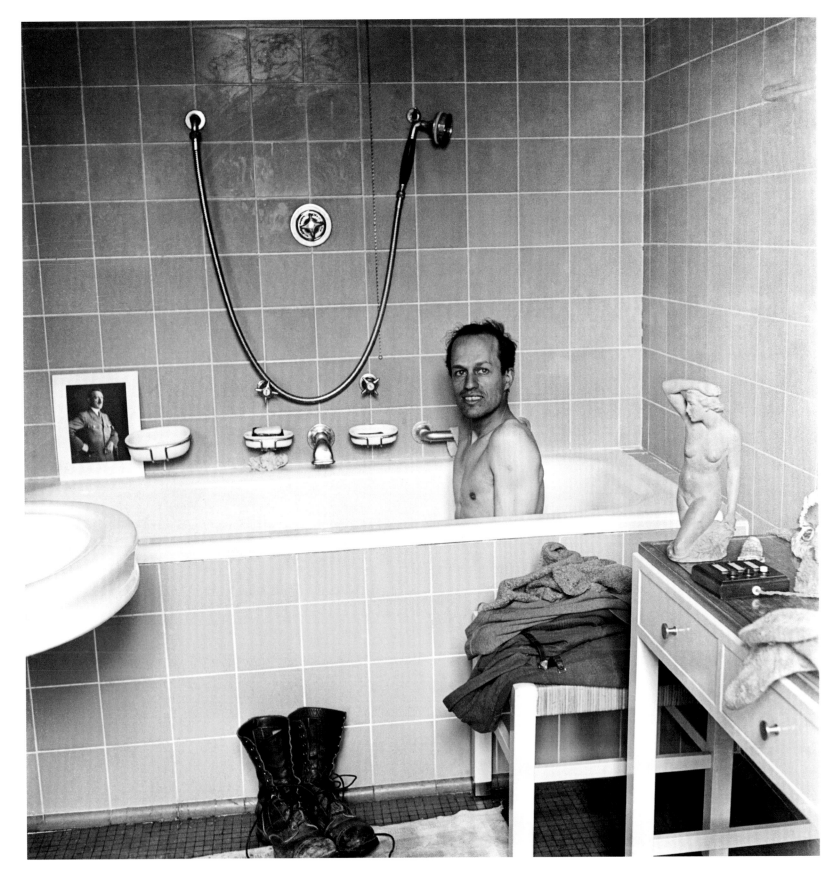

96　戴維·E·雪曼在希特勒的浴缸裡。希特勒公寓，攝政王廣場，德國慕尼黑，一九四五年。
97　右：黎·米勒在希特勒的浴缸裡。希特勒公寓，攝政王廣場，德國慕尼黑，一九四五年。

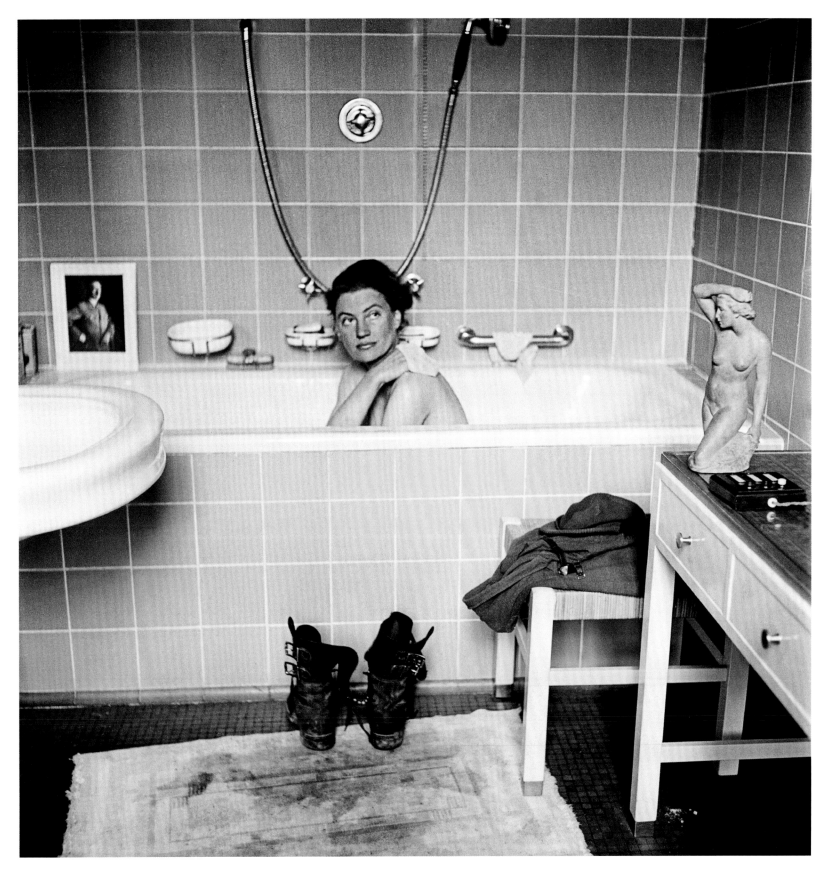

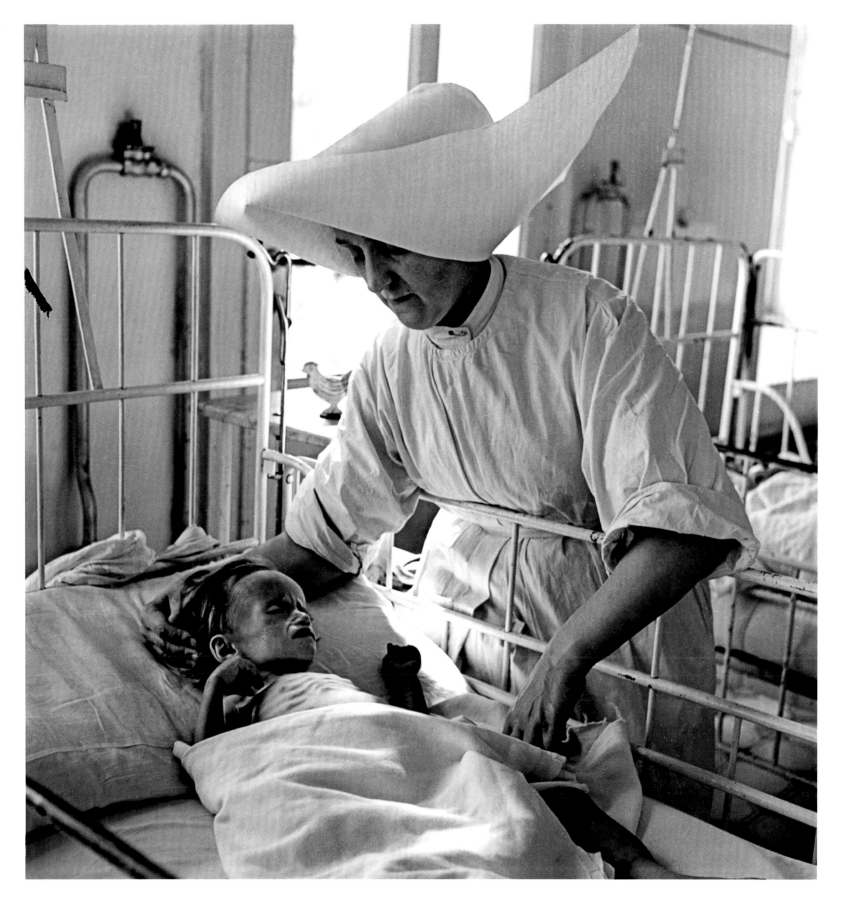

98 左：護士與垂死的孩子。兒童醫院，奧地利維也納，一九四五年。

99 吃粥的孩童。奧地利維也納，一九四五年。

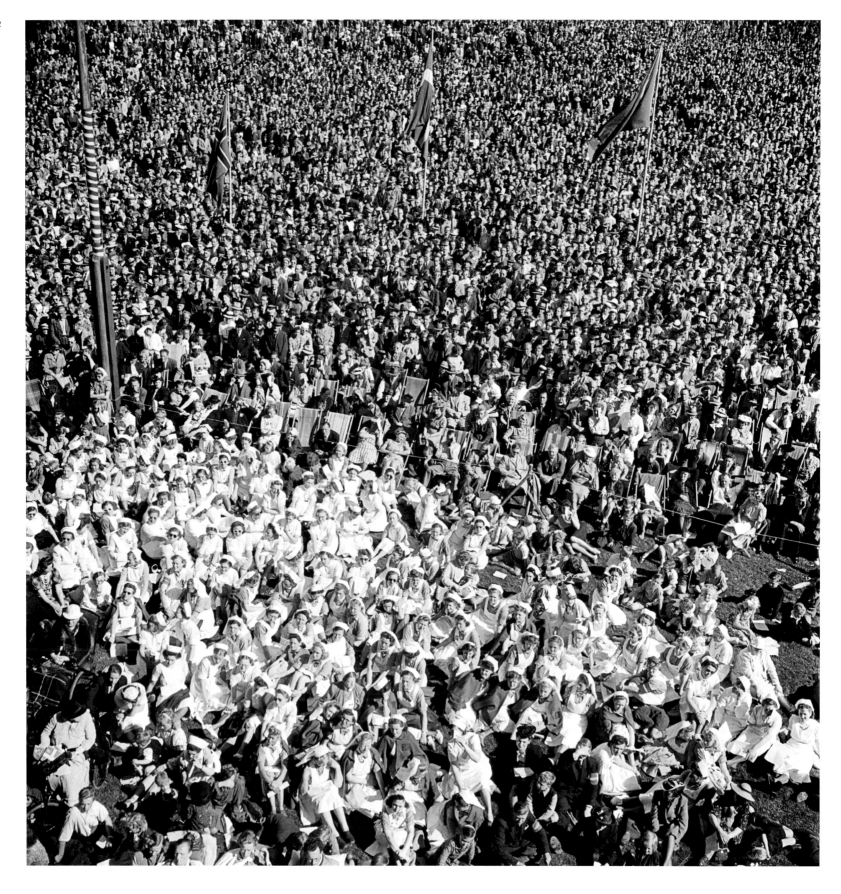

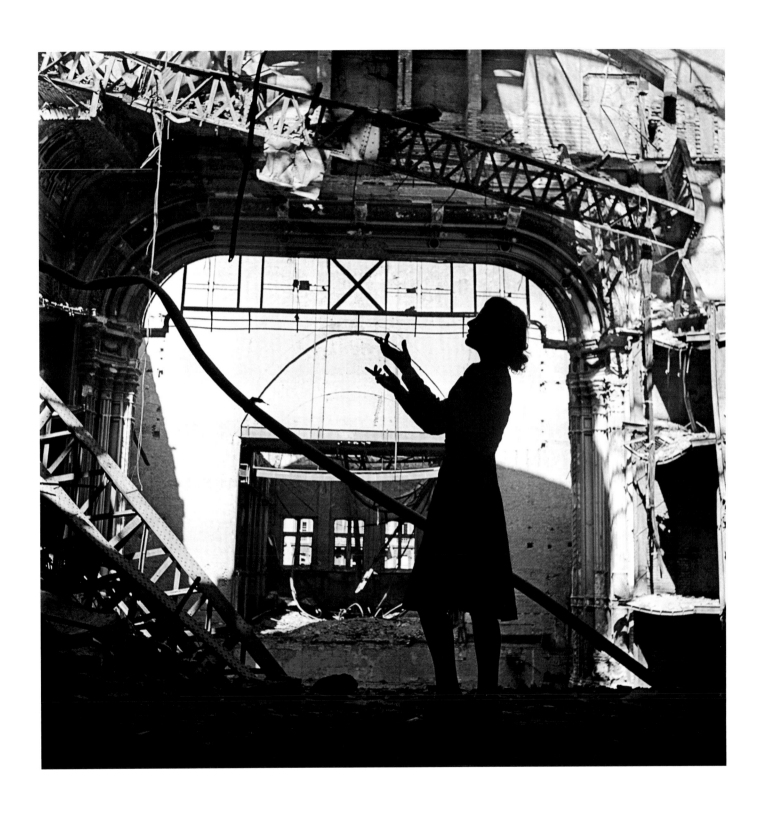

100　左：公共集會。法樂得公園，丹麥哥本哈根，一九四五年。

101　伊嘉・澤芙莉德（Irmgard Seefried）；歌劇演唱家，演唱《蝴蝶夫人》（Madame Butterfly）中的一齣詠嘆調。維也納歌劇院，奧地利，一九四五年。

102　多蘿西亞・譚寧（Dorothea Tanning）與馬克斯・恩斯特（Max Ernst）。法麗斯故居，
　　醉綠區，英國東索塞克斯，一九四九年。

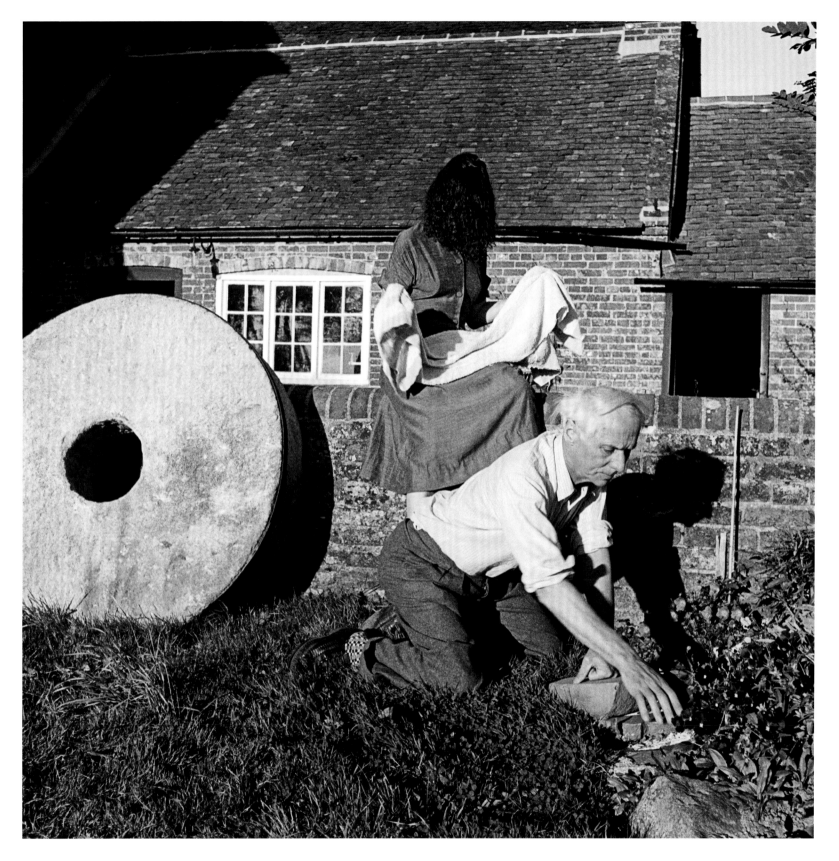

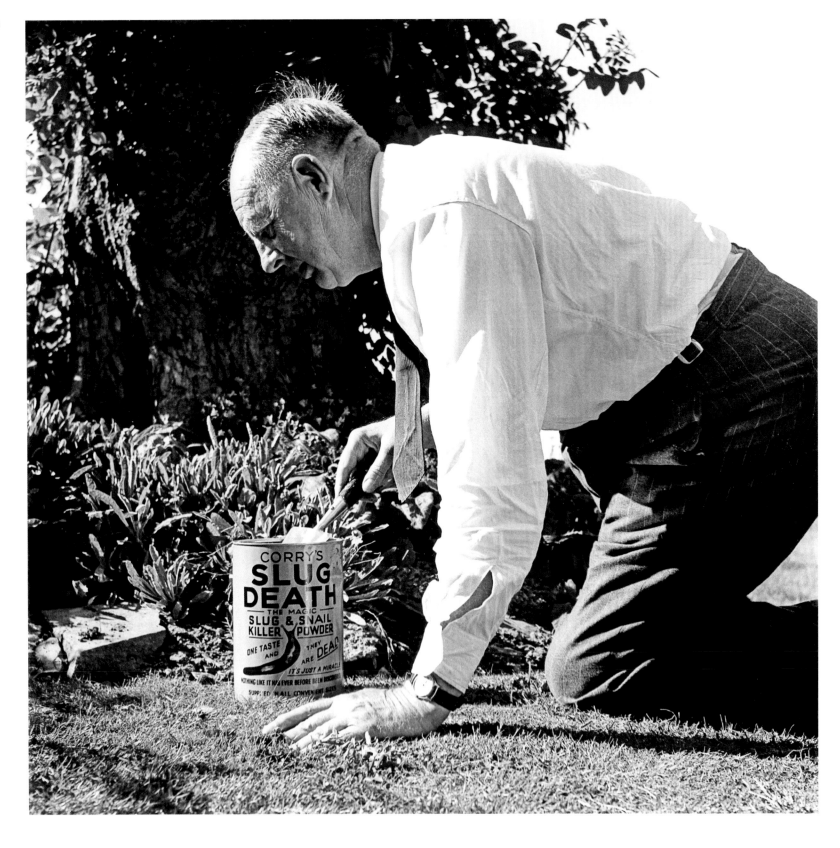

103 彼特・格里哥利（Peter Gregory，本名艾里克・克雷文・格里哥利 [Eric Craven Gregory]）。法麗斯故居，
醉綠區，英國東索塞克斯，約一九五二年。

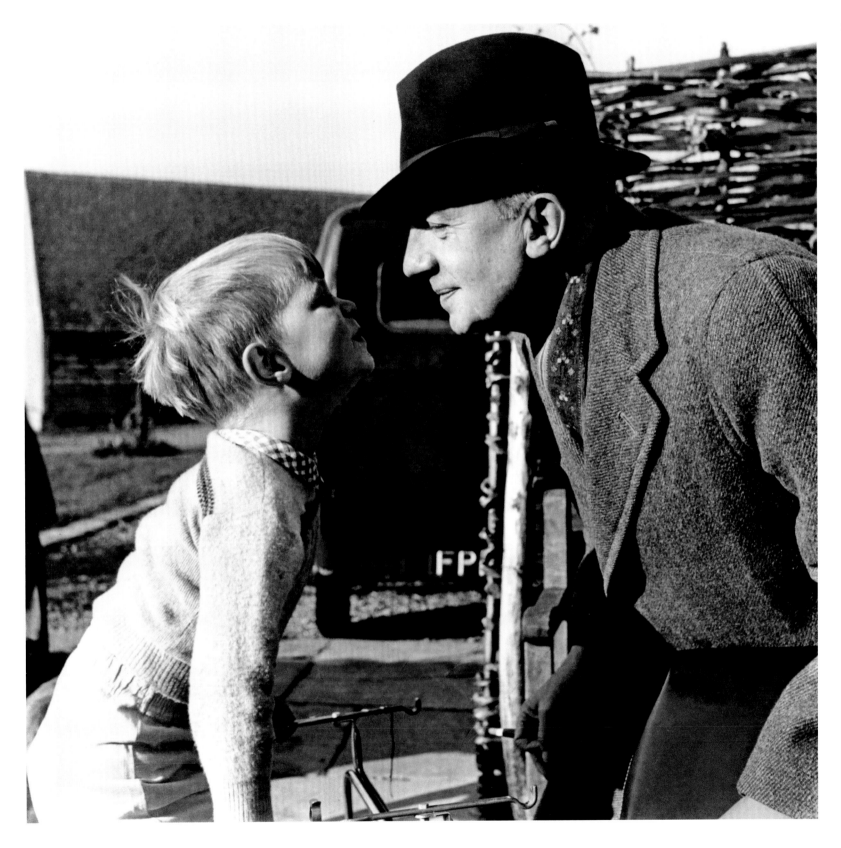

安東尼・彭若斯與保爾・艾呂雅。法麗農場，醉綠區，英國東索塞克斯，一九五一年。

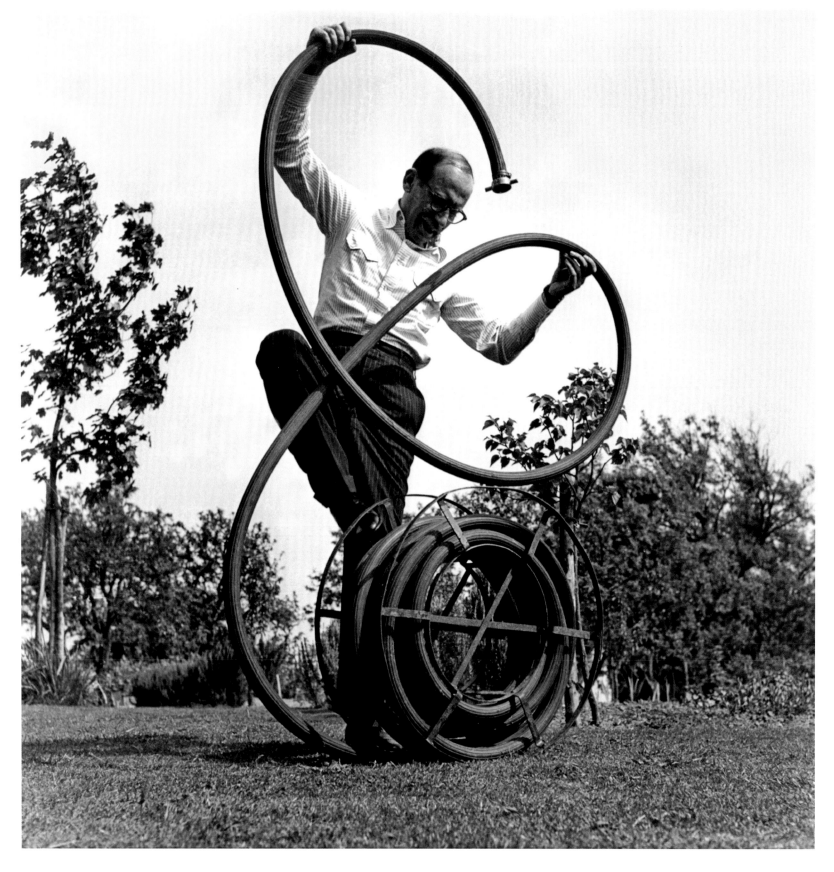

105 「索爾‧斯坦伯（Saul Steinberg）以獨特的方式與澆花水管大戰一番」。法麗斯花園，醉綠區，英國東索塞克斯，一九五三年。

NOTES　註解

前言

1　Lee Miller, being interviewed by the Poughkeepsie Evening Star, 1 November 1932.

2　Lee Miller, 'The Siege of St. Malo', British Vogue, October 1944, p. 84. See also Antony Penrose (ed.), *Lee Miller's War: Beyond D-Day*, foreword by David E. Scherman, Thames & Hudson, 2020, p. 46.

簡介

1　'My Man Ray: Lee Miller in Conversation with Mario Amaya', Art in America, May/June 1975, p. 55.

2　Antony Penrose, *The Lives of Lee Miller*, Thames & Hudson, 2021, p. 10.

3　安東尼，彭若斯與米勒家族成員談話。

4　Antony Penrose, *Surrealist Lee Miller*, Lee Miller Archives, 2019, p. 14.

5　'My Man Ray', op. cit., p. 55.

6　Lee Miller, being interviewed by the *Poughkeepsie Evening Star*, 1 November 1932.

7　曼・雷，《時間觀測台——一九三二至三四年的戀人們》（*Observatory Time – The Lovers*），一九三四年，私人收藏。

8　曼・雷，《毀滅之物》（*Object to be Destroyed*），照片與節拍器，約一九三一年；複製品，題名《不可毀滅之物》（*Indestructible Object*），一九六五年，泰特（Tate）美術館收藏。

9　Roland Penrose, *The Road is Wider Than Long*, first published by The London Gallery in 1939; in print with the Lee Miller Archives since 2021.

10　Lee Miller, in letter to her brother John Miller, 1940. Collection Lee Miller Archives.

11　Ernestine Carter (ed.), *Grim Glory, Pictures of Britain Under Fire*, Lund Humphries, 1941.

圖版

1　黎・米勒和曼・雷意外重新發明中途曝光（solarization）技法，即讓底片在沖洗過程中經歷二度曝光，使影像有如夢境般的虛幻感，此技法因而大受超現實主義藝術家青睞。

2　黎・米勒在拍攝乳房切除手術時獲得了乳房。她在法國版《時尚》雜誌的工作室拍攝這組相片時被轟了出去，因為此舉太過冒犯。

3　不願沿習傳統男性將裸女視為性感誘惑的呈現方式，黎・米勒專注於呈現女性自然形態的力量與美感。

4　一灘翻倒的焦油可以是斗篷，可以是洋裝，甚或是一隻蝠鱝（manta ray）：這些是對黎・米勒「隨手拾來之影像」（found images）的其中一些可能解讀。

5　嬌蘭香氛（Guerlain's parfumerie）的玻璃門因眾多顧客手上戴著鑽戒而刮出一片不透明斑痕，黎・米勒將之解讀為一場爆炸。

6　黎・米勒故意違反一般肖像寫真的模式，安排一盞吊燈彷彿從查理・卓別林的頭頂長出——也許是為了呼應他剛拍完的電影《城市之光》（*City Lights*）。

7　檀雅・拉姆的頭被安置在玻璃鐘罩下，宛如一座獎盃，隱喻著男性對美麗女子的占有欲和控制欲。

8　這張曖昧的影像可能是植物的頭狀花序、西班牙婦女穿戴傳統蕾絲頭紗（mantilla）時使用的梳子，或其他的變形。或者，我們也可純粹欣賞頭髮、襯衫衣領與美麗的指甲。

9　黎・米勒拍攝演員莉莉安・哈維的肖像時用了中途曝光技法，使成果十分別緻。哈維在德國已十分知名，但仍需要鮮明的形象照，以打進美國市場。

10　一位年輕的百老匯演員瑪麗・泰勒請黎・米勒拍攝寄給好萊塢的試鏡照。她後來在電影界取得極高成就。

11　喬瑟夫・康奈爾，有些人說他是「布魯克林區來的可憐小瘋子」，而黎・米勒視他為超現實主義藝術家，替他和他的作品攝影。

12　布魯絲・霍爾在歌劇《四聖徒三幕劇》中飾演聖女德蘭二號。葛楚・史坦創作的文字由維吉爾・湯姆森配樂，整齣劇的導演則是強・豪斯曼。

13　愛德華・馬修斯在《四聖徒三幕劇》中飾演聖伊格納修斯。歌劇起初在哈特福郡的沃茲沃思學會（Wadsworth Atheneum）演出，接著在一九三四年二月二十日登上百老匯。

14　左側是保爾・艾呂雅和太太努詩溫柔相擁，另一邊是曼・雷和艾迪（亞卓安）・斐德琳。若蘭・彭若斯看起來洋溢著幸福，也許因為和黎・米勒墜入情網的關係。

15　一九三七年的夏天，黎・米勒拍攝若蘭・彭若斯的照片少得很不尋常。也許她不想令她的埃及丈夫艾齊茲・埃羅宜・貝難受。

16　保爾・艾呂雅與他的妻子努詩在黎・米勒與若蘭・彭若斯相遇前，就已經是雙方的親密友人了。保爾・艾呂雅是出類拔萃的超現實主義詩人，努詩・艾呂雅則是一位馬戲團表演藝術家。

17　畢卡索看見這張照片時十分驚艷。他告訴艾琳・亞加，她看起來像是懷孕了。「那是我的相機。」亞加強調。「沒錯，」畢卡索回答，「妳懷了一台相機。」

18　從事繪畫、插畫與設計的阿根廷藝術家黎昂諾・費妮的創作極具原創性，在人生與藝術創作上都走出自己的路，時常描繪堅強的女人及女性意象。

19　鏡頭下，蕾奧諾拉・卡琳頓的堅定凝視訴說著她的內在力量，但當戰爭爆發後隨之而來的事件摧毀了她與馬克斯・恩斯特（Max Ernst）的關係，這股內在力量也備受考驗。

20 畫面上，努詩‧艾呂雅富有柔和美感的頭顱被若蘭‧彭若斯這台汽車堅硬的拋光金屬給框住，在超現實主義的語彙中意味著頭與身體脫節。

21 努詩‧艾呂雅坐在若蘭‧彭若斯這台一九三六年福特（Ford）敞篷車裡。她替曼‧雷和畢卡索當模特，據說畢卡索用骨頭碎片做了一件墜飾給她。

22 一九三六年至一九四五年，朵拉‧瑪爾（瑪可薇，[Markovic]）是畢卡索的情人，他的傑作〈哭泣的女人〉（Weeping Woman，1937）是在這張照片拍攝後的幾個月創作的。

23 一九三七年八月，黎‧米勒和若蘭‧彭若斯下榻於地平線大飯店。畢卡索和朵拉‧瑪爾也在那兒，當時畢卡索剛完成他的鉅作《格爾尼卡》（Guernica）。

24 黎‧米勒和若蘭‧彭若斯偕同音樂學家哈利‧鮑納與藝術家蕾娜‧康斯坦蒂在羅馬尼亞境內四處旅行，記錄下迅速消亡的當地文化，包括羅姆人（Roma）和辛提人（Sinti）社群。

25 這個女孩的羅馬尼亞長號（bucium horn）是她身高的兩倍長。等她長大成人，她會用三公尺長的長號傳達消息。

26 黎‧米勒想必注意到牛角的曲線仿若拖車支架的延伸，不過我們不清楚為何它會這樣行駛。

27 男子若無其事地用不可思議的角度站立著，直到我們明白他們正拉著繩索牽引船舶的停泊，這些姿勢才變得理所當然。

28 大金字塔的陰影延展開來，覆蓋在埃及人的聚落之上——隱喻著歷代法老對這片土地永恆的影響力。

29 在這張對於自由的隱喻中，破裂的蚊帳框住一條通往遠方山丘的路徑，礦脈的露頭仿若一隻注視的眼睛。形似飛鳥的雲朵盡情翱翔，畫框僅框住一片空白。

30 罕見的暴雨誘發休眠的種子甦醒成長。它們與同樣從休眠的卵中孵化的蝸牛競爭。烈日殺戮兩者，但卵與種子繼續重複此循環。

31 作品的標題「遊行隊伍」指的是飛鳥留下的指爪，還是沙漠紋路中隱約可見的手舞足蹈的形象呢？

32 獨身禁欲的科普特（Coptic）僧侶住在圓頂形狀如性感乳房的代爾埃索里亞尼修道院聖母教堂裡，其中的諷刺意味想必吸引了黎。

33 這張風蝕露頭的照片當初刊登在《倫敦公報》（London Bulletin，一九四〇年六月，頁二十七）時，標題是「原住民」，但黎‧米勒和家人都稱之為「公雞石」。

34 雖然窗框扭曲、大部分的玻璃都破了，聖雅各教堂的窗戶仍然使外頭皮卡迪利街上的轟炸殘骸不那麼怵目驚心。

35 面罩是由防空署（Air Raid Precautions，ARP）發派的，以防燃燒彈造成傷害。右邊的女士是伊莎貝‧蒂斯達（Isabel Tisdall），當時任職《時尚》雜誌編輯。

36 戴維‧E‧雪曼身穿戰服，他是《生活》雜誌傑出的攝影記者，自一九四二年至一九四五年與黎‧米勒密切合作。他們一直是親密好友，直到她去世。

37 在吉兒‧克萊吉（Jill Craigie）一九四四年為雙城影業（Two Cities films）拍攝的紀錄片裡，亨利‧穆爾重演自己當初如何在地鐵霍本站畫下知名的《入睡者群像》（Sleeping Figures）系列畫作。

38 儘管發生了閃電戰，大量磚石從非聖公會禮拜堂傾瀉而出的景象仍然不符合我們對於一座非傳統教派的會堂外觀的期待。

39 這兩隻鵝對於眼前巨蛋的感受似乎介於驕傲與焦慮之間。也許它們擔憂如何為鵝寶寶找到足夠的食物。

40 夏洛特街的封鎖對黎‧米勒和同事而言一定很難熬。這裡距離《時尚》雜誌位於羅斯本廣場的工作室很近，街上林立著他們喜愛的酒吧和餐館。

41 這台鋼琴不會再在音樂晚會上登場。相反地，它為它在社交與文化上失去的樂趣發出無聲的嘆息。

42 「雷鳴頓無聲」（Remington Silent）是這款打字機的型號。雖然物理上永遠靜默，但它的影像以無數種語言道出千言萬語，控訴戰爭對文化的重傷。

43 領土輔助部隊的婦女操作探照燈砲台，目的是照亮及追蹤敵方轟炸機，讓高射砲手能瞄準目標。

44 敵方轟炸機上的狙擊手直接對探照燈開火，試著消滅她們。七百三十一位 ATS 女性陣亡、受傷或失蹤——在所有女性部隊中傷亡最慘重。

45 若蘭‧彭若斯善用知識和藝術才能設計迷彩服，起初是為英國國民軍設計，接著也為一般的武裝部隊設計。

46 這件優雅的皮杜套裝可能讓人忘了戰爭的威脅，但鋼盔和裝備提醒了我們當時的真實情形。

47 回收具有重要戰略意義，《時尚》雜誌率先將照片和圖紙做成紙漿，並鼓勵讀者也如法炮製。

48 配給制度使得尼龍絲襪變得珍稀，因此《時尚》雜誌鼓勵女性穿著可以洗滌補綴的「耐用型褲襪」。這些「刻意誇張……成熟的酒紅色」褲襪是受到推薦的鄉村風格穿搭。

49 黎‧米勒喜歡為時尚攝影找尋特殊道具。這些巨大的鹿角很可能是她從自然史博物館（Natural History Museum）借來的，她有時也會在那當場進行拍攝。

50 中途曝光技法可能是黎‧米勒能把這套死氣沉沉的緊身內衣變有趣的唯一方法。可惜沒有留下顧客迴響的紀錄讓我們判斷她是否成功。

51 「……只有保持身體強健又靈活，妳才有望完成妳的任務……」《時尚》雜誌一九四二年八月號裡這樣說。三次曝光達到了定格動畫（stop-motion）的效果。

52 瑪莎‧蓋爾霍恩的肖像登上《時尚》雜誌一九四四年三月的專題報導。蓋爾霍恩以精準且仗義執言的戰地報導而知名。她的職涯與黎‧米勒的有諸多相似之處。

53 在一九四三年五月的《時尚》雜誌裡，黎·米勒決意記錄女性面對衝突的經驗。透過照片她告訴我們，美國護士的制服裡不包含迷人的時尚風格內衣。

54 在這幅有如超現實主義的場景裡，正在晾乾的橡膠手套彷彿斷開的手。在一次性防護衣出現前，大多數裝備都會消毒重複使用。

55 《生活》雜誌的明星攝影師瑪格麗特·波克－懷特一九三三年在紐約認識了黎·米勒。波克·懷特的工作方式對米勒的田野工作產生影響。

56 航空運輸輔助組織（ATA）的飛行員安·道格拉斯駕駛各式各樣的飛機，通常是負責將飛機從製造工廠開到飛行基地。

57 絲綢的垂褶令人想起高級訂製時裝，但這其實是救生降落傘。這位英國皇家女子海軍成員和同事將降落傘用最精確的方式折疊好，以便危急時能順利打開。

58 短暫的停火提供喘息，讓這些美軍護士能從馬不停蹄照料諾曼第戰役傷兵的工作中暫時解脫。

59 黎·米勒寫道：「一個嚴重燒傷的病患要求我替他拍張照，讓他看看自己的模樣有多滑稽。這很殘酷，所以我沒有把焦點對好。」

60 黎·米勒寫道：「在卡其色和白色的明暗對比中，我想起了希耶羅尼米斯·波希（Hieronymus Bosch）的畫作《背負十字架》（The Carrying of the Cross）」

61 一位受傷的大兵被送上一架道格拉斯 C-47「空中列車」運輸機（Douglas C-47 'Skytrain'），它特地改造出三層空間以容納二十四個擔架。運輸機以接力形式持續運送傷者回到英國。

62 停在奧馬哈海灘上的坦克登陸艦（LST）甲板上，大兵等待潮水退去，以便放下船首門，讓坦克登陸。

63 這場利用高能炸彈對碉堡進行的高空轟炸，對深藏在地底的德軍幾乎未造成損傷，但美軍卻在之後的進攻中死傷慘重。

64 美國空軍投下的燒夷彈（napalm）穿透了要塞的通風井，不僅耗光氧氣，還可能引燃彈藥。當時的指揮官馮·奧拉克（Colonel von Aulock）上校投降了。

65 美國士兵俯臥在大使飯店蜜月套房的床上，使用高強度望遠鏡和野戰電話指揮砲兵攻擊軍事基地。

66 美國陸軍第八十三師第三二九團的斯皮迪少校在他位於萬物飯店（Hôtel Univers）的臨時指揮所中，準備對軍事基地進行最後一次攻擊。

67 一位被控從事通敵間諜行動的女子與她的孩子一起等候訊問。經過調查和鄰居的告發，她被打入監牢，等待審判。

68 戰役餘留的四散殘礫提供黎·米勒大量創作超現實主義「隨手拾來之影像」的素材。

69 四位女子遭控與德國人相通，她們被剃髮遊街示眾，在前往接受審判的路上遭人群唾沫掌摑。

70 黎·米勒寫下：「這些笨女生，笨到不知羞恥……德國占領的第一個禮拜她們就去跟那些野蠻男朋友住在一起。」

71 黎·米勒在一九四四年十月號的《時尚》雜誌裡寫道：「巴黎瘋了。迤邐優雅的氣派大街上萬旗飄揚，四處擠滿了正在尖叫、歡笑的開心群眾。」

72 巴黎解放後，人們開始可以公開慶祝自己參與地下抵抗運動（Resistance）和自由法國（Free French）的身分。這位女子驕傲地戴著洛林十字（Cross of Lorraine）臂章，這是自由法國的徽號。

73 諾瑪·維蒂·庫克（Norma Wittig Cooke）在戰時曾是護士，也參與法國抵抗運動。她記得自己有次在艾菲爾鐵塔附近騎車時，一位美國女士叫住她，問她願不願意讓她拍照。

74 在考克多的皇家宮殿公寓裡，黎·米勒遇見她的超現實主義詩人與導演朋友尚·考克多。她曾在考克多一九三〇年的電影《詩人之血》（The Blood of a Poet）裡擔綱演出。

75 馬琳·狄崔是巴黎聯合勞軍組織（USO）裡的演藝人員，她展示了一件淺洋紅色的縐縈緞面花紋罩衫，裡面搭配夏帕瑞麗設計的紫羅蘭晚禮服。

76 艾莎·夏帕瑞麗與超現實主義及曼·雷、馬塞爾·杜象（Marcel Duchamp）等人的關係，影響了她的高訂時裝風格。早在一九三〇年代的巴黎，她就知道黎·米勒是位模特和攝影師。

77 比利時超現實主義藝術家雷內·馬格利特與他的愛犬蘿蘿撐過了納粹占領，在比利時解放後不久，黎·米勒就在布魯塞爾找到了他們（比利時解放自一九四四年九月開始，至一九四五年二月方告完成）。

78 巴黎解放後，幾位模特在時尚走秀前稍事休息。這些椅腳令人想起附近廣場上仍堅守崗位的防空高射砲的槍管。

79 煤炭、電力和瓦斯都極度短缺，使那些有幸能使用陽台的女人不得不到戶外用木炭爐做飯。

80 孩子在焚毀的汽車周遭玩耍時生氣蓬勃的模樣，使我們感受到自由在眾人心中創造出的陽光般的喜悅。

81 某些最激烈的戰鬥發生在一九四四至四五年酷寒冬季的亞爾薩斯省。在這張照片裡，美軍和北非部隊正在移防到前線。

82 陸軍通信部隊的線務員加上砲火的隨機干預，為黎·米勒創造了另一個超現實主義物件，而黎深知「偶然」的價值——那是超現實主義者珍視的元素。

83 上頭的題詞「An Gottes Segen ist alles gelegen」可譯為「一切都取決於上帝的祝福」。此時黎·米勒已深深理解集中營的恐怖。

84 黎·米勒注意到德國人沾沾自喜地過著舒適的生活，她無法將之與慘絕人寰的工業化大規模殺戮連結在一起，但他們確實犯下暴行，而她親眼目睹。

85 在霍亨索倫橋（Hohenzollern Bridge）附近，第三裝甲師的接線員發現並修復了一條被炸斷的線路，那是一條連接砲兵觀測站（Artillery Observation Post）的野戰電話線。

86 兩個德國年輕女人似乎正在這片無望的環境裡思考未來，而她們的科隆已成斷垣殘壁，無法遮風蔽雨或提供溫飽。

87 法蘭克福室內體育場的屋頂遭火舌舔噬後，看起來像一張巨大的蜘蛛網。一九三八年，成千上萬的猶太人就從這兒被運往集中營。

88 「Jedem das Seine」是羅馬法律術語「Suum cuique」的錯誤挪用，其意為「各得其所應得」。在此處，這是一句醜陋的謊言。

89 一個納粹親衛隊成員在集中營解放戰役中身亡，屍首漂浮在集中營周遭的渠道上。他看起來像是離開了陸地，正要朝光的方向前進。

90 有些獄卒試著假扮成囚犯，但被先前的囚犯辨認出來而遭痛毆。為了庇護這個人，他被關在監牢裡。

91 黎·米勒把每一張囚犯的臉都看得分外仔細，不論他們是否已死去，她希望能得知那些從巴黎消失的許多朋友的命運。

92 兩到三人共睡一張床鋪。就在黎·米勒拍攝這張照片的當下，有個人去世了。死者被粗魯地拖出去，丟棄在門外的屍堆上。

93 重獲自由的囚徒裡，有些人仍穿著直條紋的囚服，他們站在火葬場外，凝視成堆的人骨。成千上萬的屍體被當作工業廢棄物那樣焚化。

94 戴維·E·雪曼在國王廣場的榮譽聖殿裡拍照。那是一座納粹的紀念陵墓，供奉在一九二三年慕尼黑啤酒館政變（Beer Hall Putsch）失敗時死亡的十六位黨員的遺骨。

95 黎·米勒和戴維·E·雪曼拍下烈焰裡的希特勒行館——即貝格霍夫——納粹黨衛軍撤退時對它縱火。雪曼稱之為「第三帝國（Third Reich）的火葬柴堆」。

96 黎·米勒的鏡頭向上傾斜，將戴維·E·雪曼上方的蓮蓬頭也照進去。他是猶太人。那天早上，他們在達豪集中營裡看見偽裝成淋浴間的毒氣室。

97 浴缸邊緣擺著一張希特勒滿腹虛榮的照片，那是海因里希·賀夫曼（Heinrich Hoffman）拍的，黎刻意忽視它。那張照片被用在納粹海報上，四處可見。

98 「昨晚我眼睜睜看著一個嬰兒死去……」黎·米勒寫下這句話，對黑市商人憤怒卻無能為力。他們偷走醫院藥品，造成這些苦難。

99 戰後的維也納是黎·米勒的低谷。她一度相信打敗納粹後能迎來一個充滿和平、自由和正義的美好新世界。然而，她發現人心的腐敗造成無窮盡的災難。

100 一九四五年五月二十日，丹麥自由委員會（Danish Freedom Council）在法樂得公園舉行集會，對這些已經解散的自由鬥士而言，這是一場與武器告別的慶祝大會，他們終於可以唱自己的國歌了。

101 著名女高音伊嘉·澤芙莉德在維也納歌劇院（Vienna Opera House）的廢墟中演唱了《蝴蝶夫人》（*Madame Butterfly*）的詠嘆調，象徵著藝術戰勝了戰爭的破壞。

102 多蘿西亞·譚寧用雨水洗頭，因為井水被氧化鐵給染成橘色的。馬克斯·恩斯特對園藝很感興趣，不久後就開始自己種蔬菜。

103 黎·米勒淘氣地把彼特·格里哥利塑造成支持化學戰的模樣。他胸襟寬厚又博學多聞，是隆德·亨弗利斯（Lund Humphries）出版社的經營者和倫敦當代藝術中心（Institute of Contemporary Art）的財務主管。

104 小時候，安東尼·彭若斯對保爾·艾呂雅的詩作、道德精神和勇氣一無所知，卻被他的溫暖仁厚深深吸引。此時距離艾呂雅去世僅只一年。

105 這張照片使人想起《紐約客》雜誌漫畫家暨插畫家索爾·斯坦伯的睿智作品，黎·米勒將之以攝影形式重現，刊登在一九五三年七月號的《時尚》雜誌上。

CREDITS 圖片版權

第六頁

David E. Scherman/The LIFE Picture Collection/
Shutterstock

第十二頁

Edward Steichen/Condé Nast/Shutterstock.
© The Estate of Edward Steichen/ARS, NY and DACS,
London 2023

第十三頁

左 Georges Lepape/Condé Nast/Shutterstock

第十三頁

右 © The Estate of Edward Steichen/ARS,
NY and DACS, London 2023

第十四頁

右 © Man Ray 2015 Trust/DACS, London

ACKNOWLEDGMENTS 致謝

許多人以不同方式對這本書做出大大小小的貢獻，
我希望對這些慷慨提供協助的人而言，
這本書是我們共同努力之下的豐碩成果。
仍有許多人我深深感謝，但在此不及備載。
對此我感到抱歉，但光是列出所有名字就足以寫成另一本書。

感謝帝國戰爭博物館（Imperial War Museums）的
希拉蕊·羅伯茲（Hilary Roberts）提供諸多協助。

謝謝五五影業（55 Films）的凱特·索羅門（Kate Solomon）付出耐心
在泰晤士與漢德森出版社（Thames & Hudson Ltd），
我與以下諸君共度了愉快的工作時光：
茱莉·布斯爾（Julie Bosser）
莫哈菈·吉兒（Mohara Gill）
莎菈·普拉爾（Sarah Praill）
羅傑·索普（Roger Thorp）
珍妮·威爾森（Jenny Wilson）

謹向法麗斯故居暨美術館有限責任公司的大家致上我誠摯且深刻的謝意，
這裡是黎·米勒檔案館與彭若斯收藏的所在地：
阿米·布哈桑（Ami Bouhassane）
克里·奈嘉班（Kerry Negahban）
蘭斯·唐尼（Lance Downie）
特蕾西·里明（Tracy Leeming）
洛瑞·英格里斯·豪（Lori Inglis Hall）
珍·帕森斯（Jane Parsons）
凱特·韓德森（Kate Henderson）
伊萊恩·沃德克爾·奧布萊恩（Elaine Wardekker O'Brien）
喬許·菲佛（Josh Fifer）
傑尼·朗利（Jeni Longley）
路易絲·亞特斯（Louise Yates）
珍妮·貝蒂（Jenny Batty）

黎·米勒檔案館理事：
安東尼·福伍德（Antony Forwood）
伊麗莎·彭若斯（Eliza Penrose）

最後，由衷感謝尼克斯·斯坦戈斯（Nikos Stangos）、
凱薩琳·蘭姆（Catherine Lamb）、
康絲坦絲·凱恩（Constance Kaine）和
托馬斯·紐拉特（Thomas Neurath），
他們共同製作了《黎·米勒》（The Lives of Lee Miller）這本書。
有了它，後來的一切才得以發生。